另一種美學

GAO XINGJIAN

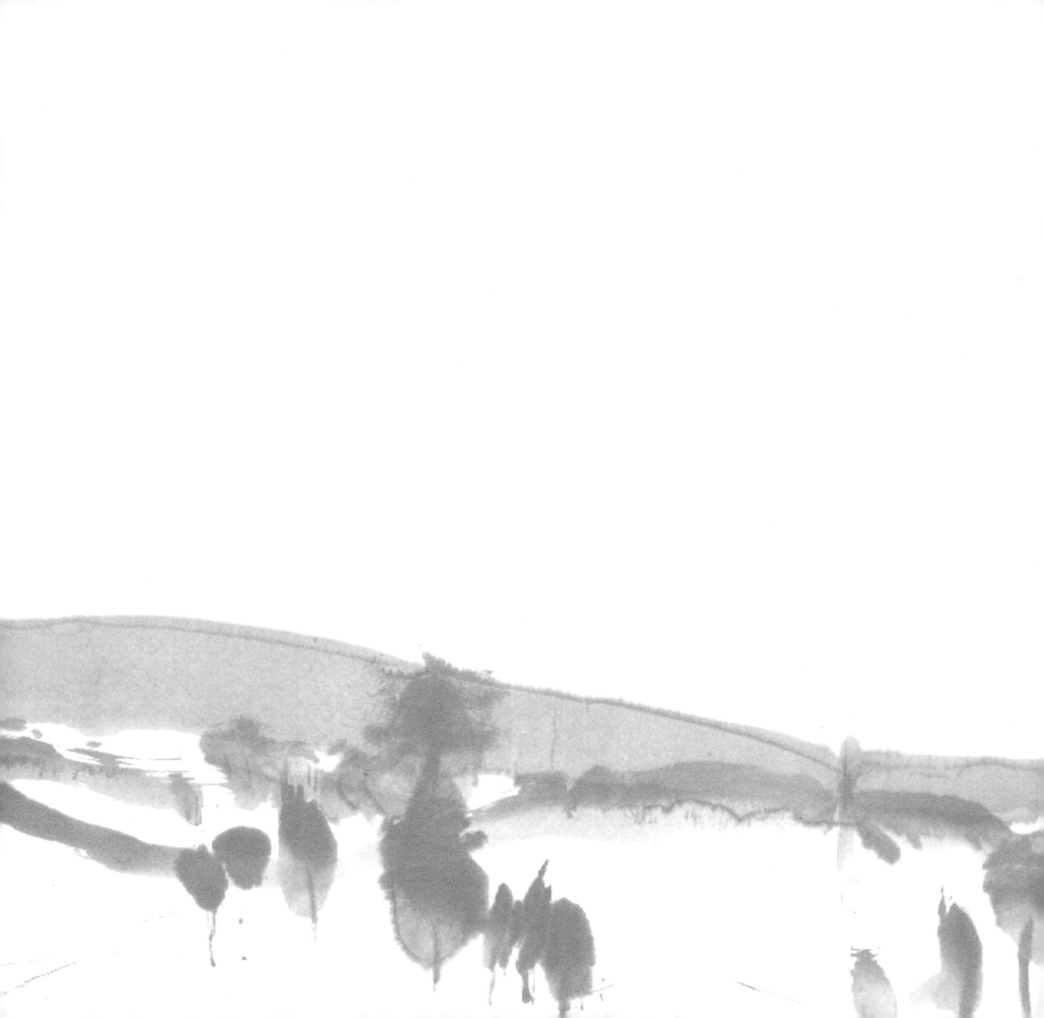

目　次

■另一種美學

前言　　　　　　　　　　　　　1

一、藝術革命的終結　　　　　2

二、現代性成了當代病　　　　6

三、超人藝術家已死　　　　　10

四、藝術家的美學　　　　　　14

五、美在當下　　　　　　　　16

六、對真實的信念　　　　　　19

七、理性與精神　　　　　　　22

八、觀點即意識　　　　　　　26

九、時間、空間與禪　　　　　30

十、形式與形象　　　　　　　34

十一、具象與抽象　　　　　　37

十二、文學性與詩意　　　　　40

十三、重找繪畫的起點　　　　43

十四、溶解東西方的水墨　　　50

十五、意境與自在　　　　　　54

十六、一句實在話　　　　　　56

■作品目錄

素描	Une étude	63	裡裡外外	L'Intérieur et l'extérieur	88
裸體（之一）	Le Nu1 ,	64	童話	Conte de fée	89
裸體（之二）	Le Nu2 ,	65	想往	Espérance	90
寫意	Esquisse de l'esprit	66	城堡	Château	91
無題	Sans titre	67	北方	Au nord	92
隨意	Laisser aller	68	雪下	Sous la neige	93
傳說	Légende	69	雨中	Sous la pluie	94
幻覺	Hallucination	70	黑色幽默	Humour noir	95
野性的世界	L'Univers sauvage	71	幻想	Fantasme	96
入夢的村莊（絹本）	Village en rêve	72	夢中屋	La Maison en rêve	97
夜	La Nuit	73	奇異	Une Fantaisie	98
童年	L'Enfance	74	風	Le Vent	99
鳥國	Le Royaume des oiseaux	75	幻覺	Illusion	100
夢中	Dans un rêve	76	困惑	L'Obsession	101
起飛	Le Vol	77	沈默	Le Silence	102
一瞬間	Tout d'un coup	78	奏鳴曲	Sonate	103
雪	La Neige	79	夢之鄉	Pays de rêve	104
犧牲	Sacrifice	80	烏有之鄉	Lieu inexistant	105
鄉愁	Nostalgie	81	探求	Quête	106
回憶	Souvenir	82	苦惱	L'Angoisse	107
內視	Regard Intérieur	83	肅穆	Sérénité	108
幻影	Le Simulacre	84	門之內外	Devant et derrière la porte	109
初冬	L'Hiver précoce	85	幽深	Au fond	110
影子	Les Ombres	86	夜行	Le Vol de nuit	111
火	Le Feu	87	死屋	La Maison morte	112

自在	Présence	113		氣息	Souffle	138
昇華	Sublimation	114		謎	L'Enigme	139
溫柔的本質	L'Essence de la douceur	115		如此這般	Tel quel	140
光與反光	Lumière et reflet	116		眩	Etourdissement	141
綺思	En elle	117		沈寂的世界	Le Monde du silence	142
夢游者	Rêveur	118		內向	Vers l'intérieur	143
回憶的陰影	Les Ombres du souvenir	119		妙不可言	Emerveillement	144
記憶的回應	Le Reflet de la mémoire	120		感覺	Le Sens	145
大自在	La Grande Aisance	121		顯示	Surgissement	146
距離感	Le Sens de la distance	122		依稀可見	Vraisemblance	147
姿勢	Position	123		內外無礙	Intérieur ou extérieur	148
暈眩	Le Vertige	124		異地	Ailleurs	149
調子（之一）	Un Ton	125		無所不在	Omniprésence	150
調子（之二）	L'Autre Ton	126		失重	Apesanteur	151
瞬間	Un Instant	127		無中生有	Tirer du néant	152
顯示	Révélation	128		蝕	Eclipse	153
恐怖分子	Terroriste	129		裡外	Dedans et dehors	154
暴力的肖像	Portrait de la violence	130		靈山	Montagne de l'âme	155
呈現與顯現	Présentation et apparition	131		融	Fusion	156
賦格	Fugue	132		自然	La Nature	157
內光	Une lumière intérieure	133		雪意	L'Idée de la neige	158
光流	Courant de lumière	134		戰爭	La Guerre	159
永恆	L'Eternel	135		透明	Transparence	160
眩目	Eblouissement	136		反光	Reflet	161
遠景	Perspective	137		雪與光	Neige et feu	162
				■附錄		163

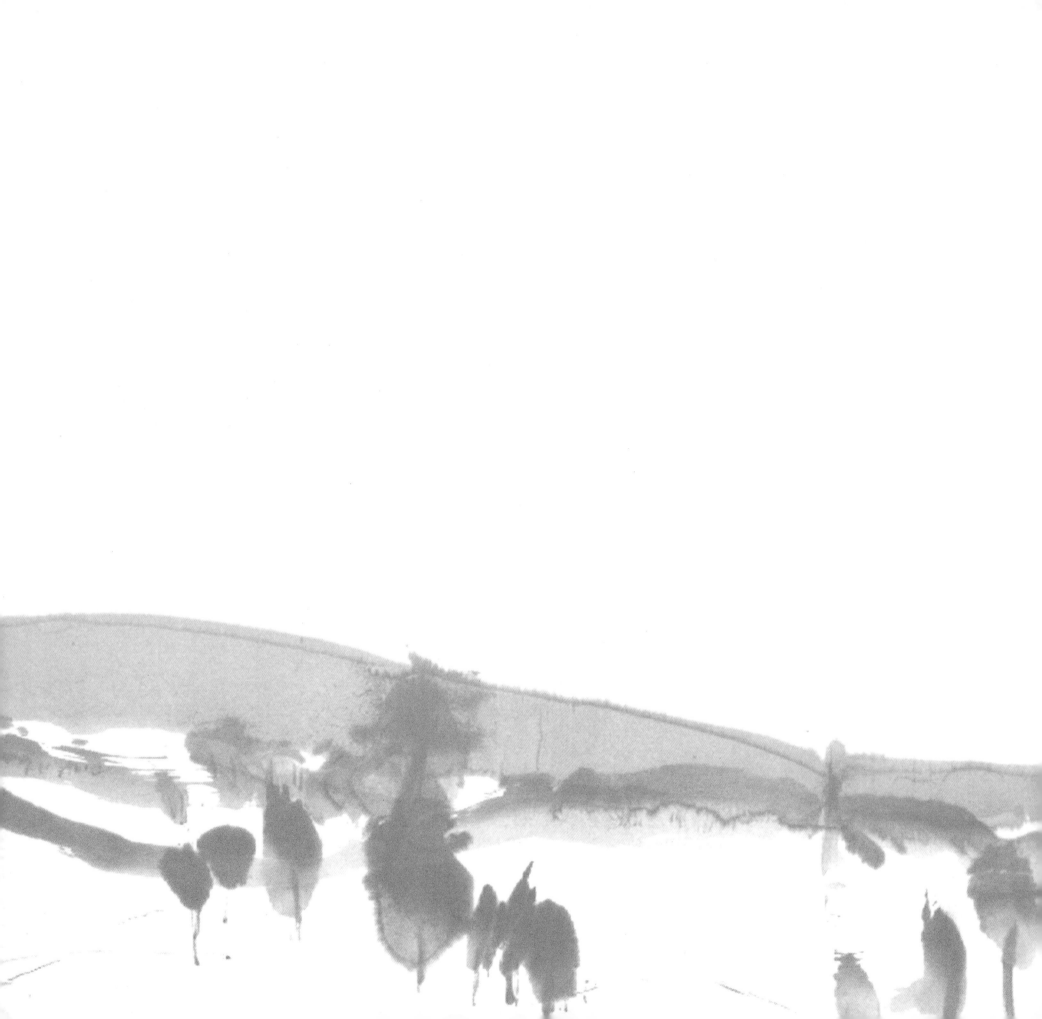

前言

這不是藝術宣言，現如今再發表這類宣言，都像不得力的廣告。你只在作畫之餘信手做點筆記，本不打算發表，寧願人看你的畫，別用你的文字來論證，或作爲註釋。便何況，藝術可以論證嗎？邏輯或辯證法，大而言之的理論，乃至於意識形態，離藝術尚無限遙遠。就連藉以說明藝術的這語言，詞的定義尚且如此不可靠，而抽象的概念又歧義橫生，遠不如一筆線條或一個墨點來得分明。你最好還是放棄用語言來說明藝術這種吃力而不討好的企圖。

這地中海濱陽光明亮，海浪就在窗下起伏，潮聲陣陣，你被朋友請來，在這麼個羅馬時代的遺址上重修的古城堡的塔樓裏寫作，又不能不留下一篇文字作爲交代。

現代藝術十九世紀末首先從法國興起，當代藝術的鼻祖杜尚二十世紀初也在這裡起家。又一個世紀末，也還在法國，由《精神》一刊挑起了對當代藝術的論戰，從一九九二年持續至今，有關的文章與論著數不勝數，作家、藝術批評家、藝術史家、哲學家、現代藝術博物館和國際藝術大展的主持人乃至社會學家，紛紛捲入，唯有最直接的當事者，被當代藝術已經排斥在外的衆多的畫家，卻很難聽到他們的聲音。

你本來是個局外人，一個流亡的藝術家，有幸被法國接納，得以自由表述，贏得了創作的自由。但是，你很快又發現對藝術家的另一種壓力，不同之處在於這是兩相情願，沒有強制，藝術家接受與否可以選擇，問題是你如何作出選擇。

你選擇的是在這社會和時代的限制下盡可能大的自由，你選擇的是不理會市場行情的自由，你選擇的是不追隨時髦的藝術觀念的自由，你選擇的是你自己最想做的藝術的自由，你選擇的是做合乎個人的藝術趣味的自由，便很可能成爲一個時代倒錯的藝術家，而你恰恰成了一個這樣的畫家，就畫這樣一種無法納入當代藝術編年史的畫。爲此，你得給自己找尋另一種美學作爲根據，好心安理得超然於時代的潮流之外。

一、藝術革命的終結

藝術的自由原本不是目的，不如說是來自生存對感知的需要。審美也沒有目的，人從中不過感受到自身的存在，從而得到某種滿足，對創作者和觀賞者大抵都如此。就審美而言，沒有未來，只認當下，未來是同審美無關的某種歷史觀的需要。

藝術創作的自由同樣不是目的。不斷打破藝術賴以表現的形式的限制，去重新定義藝術，置審美而不顧，不斷宣告新藝術的誕生，幻覺在未來，成為歷史上的第一人，接二連三的第一人都想成為創世主。前衛，不斷前衛，這個世紀也已太多了，太多尼采式的藝術家，也就不斷製造出藝術的盲眾，藝術中審美竟然被這種藝術革命替代了。

自由總是有限度的，藝術中的自由也如此。藝術的極限在哪裡？這與其說是藝術的問題，不如說是藝術的哲學命題。藝術的極限是否可以達到，或是否可以踰越，而究竟何為藝術？

一位美國前衛藝術家約瑟夫‧柯史士的回答：「未來的藝術可能變成一種類同哲學的東西。」另一位觀念藝術的策劃家西格勞伯一九六九年在紐約籌辦了〈零作品、零畫家、零雕塑〉。當代藝術的新潮流也從法國轉到了美國，美國當代藝術的構成評論家哈諾德‧羅森堡取代了杜尚，進而宣告：「今天的藝術必須變成思考性的哲學」，「藝術作品甚至不需要製作出來」。杜尚的弟子們比杜尚更澈底。

繪畫從六十年代起被一浪高過一浪的觀念藝術淹沒了，雖然許許多多畫家還在畫，卻再也進不了編年史家眼裡，而觀念的藝術和藝術的新觀念儼然主導當代藝術。

七十年代到八十年代，繪畫和雕塑從當代藝術的國際大展中差不多清除出局，由各種各樣的新藝術諸如行為藝術、觀念藝術、地景藝術和裝置所取代，後現代主義又把現代

主義也打為學院派。而繪畫，也被前衛後的新前衛一再宣告結束。

藝術家倘若用藝術作哲學思辯，未必就能成為哲學家，但至少可以顛覆藝術，而且也已經顛覆了。顛覆必須找出個對手，恰如革命得找出敵人，藝術革命或顛覆把政治鬥爭的策略引入到藝術中來。藝術家投入藝術觀的鬥爭，對藝術作品的審美評價便由不斷宣告新觀念代替了，這也是一種策略。

瓦霍把毛澤東做成毫無趣味的中性廣告畫，究竟是對極權政治的顛覆，還是對藝術的顛覆？誰也說不清楚，這便是策略的妙處。他的中國弟子們很快也學會了，再說這也不需要多少繪畫的技巧，立刻贏得中國大陸和海外的市場，很賣一陣子。而這種對藝術的顛覆注注並非指向社會和政治，同他們反對的視為已經過時的現代主義前輩那種明確的政治傾向性也區別開來。

在極權國家裡，藝術形式之爭同樣具有政治內容。任何非官方倡導的藝術形式都可能視為政治顛覆，就這詞的本義而言，而非後現代主義語彙。在極權制度下，形式主義，且不管什麼樣的形式，曾經是當權者的政敵，可以導致勞改、監禁或槍斃，在前蘇聯、納粹德國和毛澤東時代的中國都如此。

在西方社會，新的藝術形式的出現也曾有某種程度的挑釁性，雖然很快被社會接受並造成時髦，這也是一個歷史時代的特徵。西方社會出現的藝術上的顛覆，譬如達達主義、未來主義、表現主義和超現實主義，同那一個多世紀的革命，不管是共產主義、社會主義、無政府主義還是托洛斯基主義，凡此種種都有所聯繫。造形藝術中的革命，在這背景下也就具有一定程度的政治的涵義。

問題是，柏林牆倒了之後，藝術形式之爭的這種潛在的意識形態的涵義消解了，還具有的政治涵義不如說是某種文化政策，更確切些說，是西方的公共文化機構，比如現代藝術博物館和當代藝術的國際雙年展，所倡導的方向引起知識界的爭議，關於當代藝術

的爭論的美學涵義也就更加充分顯示出來了。

當社會政治的涵義消解了，人們發現顛覆的不過是藝術本身，而且把藝術家也顛覆掉了。波依斯七十年代已經宣告「人人都是藝術家」。從尼采的造物主式的超人藝術家，到杜尚的現成品，再到波依斯的行為藝術，也已經把藝術和藝術家都一併結束掉，這種當代藝術史也幾乎寫完了，都已青史留名。然而，幸好這不過是一種特殊的藝術史，還更多是一種藝術革命的思想史，也因為這種藝術留下的不在於藝術作品，而在於關於藝術的定義。

這個把革命弄成現代神話的時代，革命無疑是最大的迷信。對藝術一次又一次革命，到了二十世紀最後一、二十年，周期越來越短，傳媒的信息越來越快，如同時裝。當代藝術每次國際大展不得雷同，都得出個新命題，找新人來做，藝術家也變得越益短命，留下的與其說是藝術家的作品，不如說是命題展覽的目錄，或者叫做文獻。

用藝術的編年史來代替藝術史，用藝術的進化論和不斷革命論來呈顯當代藝術的特徵，顛覆在這種編年史中才顯示出價值。這種藝術就作品本身而言沒什麼可看的，而且誰都做得出來，只有按斷代譜系和編年史的序列陳列在現代藝術博物館裡，其意義才顯示出來，這不能不說是二十世紀的藝術一個獨特的現象，一種在特定的意識形態下的藝術革命史，但未必就是這世紀的藝術史。

藝術大於觀念，藝術作品遠比在一定的意識形態下的藝術史要豐富得多，更何況藝術史也有許許多多的寫法。然而，就這種藝術的革命編年史而言，藝術和藝術家既然已經顛覆掉了，藝術變成了反藝術或非藝術，藝術的界線消失，什麼都可以當作藝術。而藝術家製作的是對藝術的種種新定義，藝術家創作的個人性和個人風格則消解在世界一體化的最新潮流裡，藝術家的手藝由新技術和新材料取代，藝術作品也由觀念和現成的物品代替了。

藝術表現社會革命，從德拉克瓦算起沒有很長的歷史，同藝術表現宗教與世俗生活相比要短暫得多。藝術的政治傾向性和現代性上個世紀末先後出現，前者體現出藝術的社會層面的價值判斷，後者則是美學一種新價值觀。共產主義革命的蛻變把前者敗壞掉了，而美學上的顛覆在這充分商品化的社會也迅速轉化為時髦消費掉，身陷在這後現代消費的機制裡的藝術家，於是轉向智能的遊戲。這稱為當代藝術的挑釁與顛覆，也就既不指向政治權力，又不真觸及社會，相反由公共的文化機構，諸如現代藝術博物館或國際財團的藝術基金，大力支持和推廣。其世俗性、智能化如同商品的不斷更新，都和這後現代消費社會的信息同步。十九世紀末到二十世紀初，現代主義對藝術傳統的衝擊與破壞所具有的政治、社會及美學的反叛，隨著商品經濟的全球化如今已消失殆盡。

　　對這種當代藝術的批評，並不來自政治權力和社會壓力，大眾也毫不關心，影星和流行歌星才是現代社會公認的文化象徵。對這種當代藝術的質疑只來自知識界，而且主要是從美學上提出疑問，由此而引起文化政策的爭論。誠然，這也是世紀末意識形態的崩潰引起的思想危機反應。面臨又一個新世紀，新不新且不去說它，當今的藝術是否還得延續這種藝術觀走下去？倒是令人不能不置疑。

二、現代性成了當代病

理論或觀念主導藝術，不能不說是二十世紀藝術活動相當突出的一個特徵。十九世紀講的是藝術方法，再之前講的是手藝。一個多世紀以來藝術觀的不斷革新，把方法和手藝革除掉了，同時，不僅消除掉文學性和詩意，也排除掉繪畫性，只剩下一條美學原則即現代性，作為審美的唯一標準。新成為首要的審美判斷，因而，唯新是好，便貫串這二十世紀的現當代藝術史。

誠然，現代性確實推動過現代主義的種種藝術潮流，這閘門一開，也曾釋放過巨大的能量，當時也確有其社會、政治和藝術革命的涵義。六十年代之後，社會政治的內涵逐漸喪失，藝術革命只剩下對藝術自身的顛覆，到了七十年代末八十年代初，這後現代的當代藝術又向當年對社會與政治挑戰的前現代主義再挑戰，依據的也還是現代性。

現代性給現代藝術帶來的對社會、政治和文化傳統的衝擊，到了這全球商品化的後現代，已消化在維新是好的推銷術中，前衛藝術也變成了崇尚時髦的全球運動。早期的前衛藝術對政治權力和對社會的那種批判，轉化為中性的、空洞的，乃至於語言符號能指的遊戲，所指，則被另一條原則即所謂「藝術自主」化解了。

「新」如果不找到獨特的造形手段和藝術表現，這「新」只能是一番空話。當代之新，不在造形手段和藝術表現上，更「新」的卻是對藝術的觀念，把訴諸視覺的造形藝術的形象連同形式也一併拋棄，當然無疑是對造形藝術本身最澈底的顛覆，弄得只剩下展覽場所和展出物，通常是一些最常見的現成品的裝置。

藝術家一旦要去確立一個不變的原則，便得病了，創作上的危機跟著就來。為一個美學原則而犧牲藝術，同為一種意識形態而犧牲性命大抵同樣不幸。現代性恰恰成了這樣一條僵死的原則，把藝術變成了這一觀念的遊戲。

藝術與遊戲的區別在於，後者得先限定若干規則，而藝術卻無法先設定規則。然而，當代藝術先已把規則設定下，藝術家在規則下做遊戲，又由這種遊戲規則的限定，遊戲的花樣當然也大抵相同。

喪失了藝術家的個性成為世界一體化的當代藝術，由官方龐大的現代藝術博物館的國際網路和跨國大財團的藝術基金會支撐，這種全球性的超級公眾藝術雖然大眾漠不關心，卻正是當今消費社會的產物。隨同商品經濟的全球化，把人變成商品的製造者和消費者的同時，藝術市場世界一體化也把藝術家個人獨特的創造性同時消費掉。

商品的推銷術帶來的時髦得簡單而明瞭，一眼便可以辨認，也是商品推銷必要的條件。當代藝術向廣告靠攏，再轉而用作於廣告。瓦霍廣告式的系列製作與波普藝術都是對當代藝術非常恰當的註釋。這商品至上的社會也以商標作為這時代美的標誌。

對傳統價值的否定所確立的新價值，取消了審美趣味，無深度，純形式，訴諸觀念，也必須是一語便可道破極其簡單的觀念。而且，得不斷更新，因而也得搶先實現，過時不再，且等不到藝術家去精心建構。容不得，也不需要藝術家來展示創作的個性，還就要把藝術創作的個人特色在這追趕時髦的競爭中迅速消耗掉。藝術家用於造形獨特的技藝，也遠不如現成材料、物品和新工藝與新技術來得方便。而藝術家的秉賦與才能，則由智態替代了，藝術家落到某一時新而簡單的觀念製作者的地位。能作這種製作的人比比皆是，大可由一些國際雙年展和國家現代博物館去世界各地物色人選，按預定的計劃和題目製作。而這些選題又總是由藝術新節目的主持人來制定，藝術的新潮便這樣一浪翻一浪。

藝術家倘若不追趕這最近的新潮，便落伍了。不肯犧牲自己的創作個性的藝術家，面對這全球一體化的藝術行情的炒作，也很難弄清楚究竟是這世界著魔了，還是自己過時了。

當代藝術從個人的審美中退出，而且也脫離人的日常生活，成為消費社會的巨大的裝飾，而且主要依存於現代藝術博物館，不如說是這時代獨有的博物館文化。藝術家如果也依存於這種博物館文化，注定不可能去建構有審美趣味經久可看的作品。

藝術家的創作生命也越來越短，觀念的時髦與更新卻越來越快，藝術的新生代像走馬燈樣的，且不說等不及前輩藝術家壽終正寢，甚至等不到前一代技藝成熟就已宣告取代了。藝術的斷代更替，二十世紀初一代藝術家尚能維持三十年，如野獸派、超現實主義、抽象畫。五十年代之後的新潮流，諸如波普藝術、行動繪畫和行為藝術，還多少能持續上十年。而七十年代之後，則往往只有幾度春秋，如畫面畫底派、地景藝術和隱形藝術和裝置，如今又是越界的多媒體，都匆匆忙忙，只能留下若干展覽的目錄和人名的記載，無法再從作品去辨認出某位藝術家，藝術家的創作個性也被時代的滾滾浪潮淹沒掉。尼采式的超人藝術家何曾想到，對傳統的價值觀的掃蕩竟弄得藝術家和藝術都被掃蕩掉了。

歷史主義進入審美，對建立在這種藝術觀上的藝術批評來說，審美判斷無非是編年史。而審美感受的即時性消失殆盡，美變成了知性的，前後文本的時差，觀念的更替，看到的與其說是美，不如說是關於美的觀念。

在這種藝術觀中，美也成了過時的詞，當作是資產階級的陳腐的趣味，或有待接受藝術新觀念教育的觀眾固有的陋習。而現代藝術博物館應該陳列的反而是垃圾，還真陳列了各種各樣的垃圾，但是恰恰美不該進入現代藝術博術館。

一個瘋狂的時代？一種發瘋的哲學和一種發瘋的美學都能令人發瘋，弄得藝術家像躲避瘟疫一樣也躲開美，躲開感情，躲開有人味的，去接受物，或空空如也，什麼都不是，或什麼都沒有。面對一面展覽廳的白牆，徒有個簽名，你要看不出個名堂，不說是白癡，也該接受當代藝術的掃盲。

當代藝術中美的喪失，也是人性的喪失，物不斷膨脹，到令人發呆。尤奈斯庫的劇中的那只大鞋子，如今膨脹得不僅房間都容不下，而且已經脹滿了全世界的現代藝術博物館。

賈克梅第和德然最先領悟到藝術的不斷革命會把藝術導致絕境，及早從一浪高過一浪的前衛運動中抽身，從而保持了個人藝術上的獨立。而包丟斯早就回到古典主義，像一塊老而硬的礁石，反倒沒有被時代的浪潮淹沒掉。貝肯則在繪畫中去找尋繪畫的新的可能與形象，倒留下了可看的作品。

這一個世紀的藝術的主導思潮把掃蕩傳統作為革新的根據，並非是超時代的普遍法則。藝術創作也沒有普遍的法則，無法至法。藝術歷史的因果，如果忽略了藝術家的獨創性，會變得十分乏味。而藝術家的獨創性，並非一定建立在對前人的否定上。批判之批判是個怪圈，批判批判者的根據，倘若運用的是批判者確立的原則，那麼也還得落進前者的陰影裏，休想出得來。

藝術家的革新至少有兩種方式，一種是觀念的革新，又創造出有新意味的形式；一種是並不提出新觀念，卻在已有的形式中發展出新的表現。後一種革新在原有的形式的限定下，去發掘新表現的可能，在舊形式內或者在舊形式的極限中開發出一片天地，而極限同樣不可能窮盡。這也就是繪畫這門古老的藝術永遠也畫不完的緣故，只要一個畫家還具有創造力。

曾經給藝術家帶來創作衝動的現代性已經蛻變成空洞的原則，為新而新，對藝術家來說，已不再能喚起創造性，剩下的那點弒父情結也消解在商品更新的機制。

三、超人藝術家已死

尼采宣告的那個超人，給二十世紀的藝術留下了深深的烙印。藝術家一旦自認為超人，便開始發瘋，那無限膨脹的自我變成了盲目失控的暴力，藝術的革命家大抵就這樣來的。然而，藝術家其實同常人一樣脆弱，承擔不了拯救人類的偉大革命，也不可能救世。

尼采自塑的一個無限自戀的超人形象，對脆弱的藝術家來說是個假象。否定傳統的一切價值，最終也同樣導致對自我的否定。同政治與社會革命的唯物史觀聯繫在一起的現代藝術革命歷史觀，那背後，取代上帝的造物主式的個人，如果不神精分裂真發瘋的話，便走向杜尚的玩世不恭。倘若說，杜尚在二十世紀初弄出的第一批現成品還有點對社會嘲弄的意味，到後現代的瓦霍乾脆仿製廣告，這也是藝術的不斷革命的歸宿。

一個世紀過去了，再重複這種藝術史觀，並沒回到尼采那永恆的輪迴，卻成了對造物主式的藝術家的嘲弄。把浪漫主義最後的聲音當成現代預言，實在是一大誤解。藝術家如果不清醒意識到個人在現實中的處境，還沈醉在悲劇的情懷中，尼采式的癲狂在這個充分物化的當代，顯得那麼造作，那麼矯情，也那麼虛假，遠不如卡夫卡的困惑和自嘲來得真實。

藝術家不拯救世界，只完成他自己，把他的感受、想像、白日夢、自戀和自虐，以及未能滿足的欲望與焦慮，實現在他的藝術創作中。藝術與其說是藝術家的宗教，不如說是他的一種生活方式，不妄圖充當教主，而切實身體力行，才更加真誠。

藝術家在投入創作時沒有目的，發自他個人表達的需要。這種近乎於生理的需要，變成一種強大而持續的動力，把一切價值觀置之度外，而非打倒。當其時，藝術史和美學都在他視野之外，更別說在背後支配某種美學和藝術史的這時代的意識形態了。此時，

他很可能發狂，走火入魔，智慧與本能都聚於一身。但是，作品一旦完成，再冷靜觀審的時候，失望或是滿足，或是疑慮重重而喪失自信，或小有得意，或是不知道再怎麼辦，以及，自問還能幹點甚麼？都是常態，不足為怪。

藝術家倘若意識到他也脆弱得同普通人一樣，會活得更健康一些，就不至於在藝術之外去扮演他事實上並承擔不了的那些虛妄的角色：創世主，或這樣那樣的革命領袖。作為藝術的一個創造者，他的工作總也在此時此刻著手的作品，用不著去踐踏死人，打倒前人，藝術原本不是政治的角鬥場。然而，二十世紀的藝術史居然就寫成這樣，藝術家恐怕該從史家手裡解脫出來，還原自己作為人而非造物主的面貌。

憤怒出詩人，可能。憤怒大概出不了藝術家，憤怒的激情可以用語言來表述，但憤怒對講究造形的藝術家來說，很容易下手失措。畢卡索的〈克爾尼加〉無疑是這個世紀有政治傾向的繪畫作品中的傑作，卻訴諸對美的毀滅的大悲憫，同古希臘的雕塑同樣令人震動。藝術家對暴力的抗議並不以牙還牙，暴力對暴力。把憤怒化解為藝術需要才能，藝術家得超越情感的衝動，潛心投入。藝術不是抗議的工具，否則，上街遊行就是了，更直接有效。把藝術作為宣傳工具是政治的需要，藝術的本質卻在於審美。

藝術家也不是時代的代言人，這由政治活動家去做就是了，而時代誰也無法為之代言。至少，你代言不了，充其量，說說你自己的話，而時代並不聽你。

藝術家也別充當先知，預言的不知有多少謊話。藝術家要留得下作品就了無遺憾，而做為一個人，也還是脆弱的，只活在當下。在創作中倘得不到某種滿足，怕也做不下去，為未來創作，注注是自戀的假象。藝術家畢竟是個創造者，而不只是對社會挑釁。況且，還有不挑釁的藝術家，而挑釁與否，同作品的審美價值不存在必然的聯繫。

藝術家首先是個審美者，其個人意識的形成離不開審美與造美的活動，這又決定他同

11

時是個創造者。他對社會的批評與挑戰，與其說出於一種意識形態，不如說是一種審美判斷。倘若以另一種價值觀來代替他個人的審美判斷，無論是社會的、政治的或倫理的價值判斷，作為藝術家的那個人便已經死了。

藝術家就其創造者的本性而言，不受他人的主宰，不管是集體的意志，還是公認的真理。任何強制和約束，無論來自權力，還是來自觀念，都會扼殺他的創造性，而藝術家個人的美學，既是他的人生哲學，也是他的倫理。

藝術家作為一個創造者需要充分的自由，且不管社會能給予他多少，在精神上得是自己的上帝，得建立對自己的信仰，否則難以為繼。可他作為一個人，如果不發瘋到喪失正常人的意識的話，得同時明白，他並不享有特殊的地位與權力，他的自由只能限定在他個人的藝術創作中，也只能通過他的作品來加以確認。社會對藝術家個人的自由永遠是個限定，藝術家對社會總有所反叛，也是必然的。

然而，藝術家的這種反叛，一旦納入到集體的行動中，在某種權力的支配下，又想得到社會承認，便不能不妥協，且不說淪為屈從。藝術家的反叛，注定只有在保持個性獨立的時候，才是充分的，而且得同他的創作聯繫在一起，才有意義。

藝術家對社會的反叛如果喪失掉他創作的個人性，以對社會的挑釁來代替他作品中的審美判斷，則徒有反叛的呼聲和姿態，而藝術卻消亡了。創造者變成顛覆者，以藝術來顛覆社會，從來也沒把社會顛覆掉，卻在顛覆藝術的同時，把創造者藝術家也弄沒了。

一個世紀以來，不僅上帝已死，以超人自居的藝術家也死了。造物主的絕對意志早已化解在全球商品化的社會機制裡。藝術家極端個人主義的自戀也被全球一體化的現代藝術博物館體制消解了。不斷推出新浪潮的當代藝術國際雙年展，把藝術家變成藝術最新觀念和最新命題的製作者，藝術家的個性和藝術創作的個人性一併消失，藝術則物化為

這消費社會公共場所的一種裝飾。藝術家在追趕時髦這種望不到終點的長跑中，還不知能不能在不斷新編的編年史中留下個名字，且不說留下日後還禁得起再看的作品。

藝術家要想避免這種無法治癒的當代病，還保存自己的藝術上的獨立，回到個人，回到感覺，回到純然個人的審美感受，雖然未必是唯一的自救的辦法，卻多少能夠立足。藝術家對社會的挑戰，歸根到柢是個人的挑戰。個人面對社會、政治、權力、潮流和意識形態的這種挑戰，哪怕注定失敗，但這畢竟是對自己的藝術的確認，一個自我肯定的姿態。

四、藝術家的美學

不管在東方還是在西方，你都躲開革命，也包括藝術革命和革藝術的命。

在蒙娜麗莎的臉上畫小鬍子如果不是孩子氣的惡作劇，也多少是種暴力，某種美學的暴力也還是在暴力，但達文西並不因後人的這種舉動便喪失他藝術的魅力。

藝術本來不是戰場，可這一個世紀不斷革命的浪潮，注注把這如此和平本訴諸創造的領域也搞成角鬥場，用是非判斷與政治正確代替審美判斷。藝術本不存在是非之爭，更不以進步與否來裁決。藝術也不是體育競技，無須裁判，沒有贏家和輸家，藝術家只留下作品。

藝術創作上不存在誰打倒誰這種前提，前人和後人誰都打不倒誰，只存在才能的高低之分，這也不取決誰的聲音叫得最響，沈寂了的兩個半世紀的喬治·德·拉杜爾（Georges de la Tour）依然默默在發光。

你對藝術持一種非歷史的態度。其實，審美永遠是個人的，無論是藝術家在創作的時候，還是他人觀賞作品的時候，儘管有相同的、近乎相同的甚至不同的審美趣味。而且，審美活動只認當下。

歷史同藝術作品是兩回事，歷史可以不斷塑造和改寫，而藝術品由藝術家一旦完成便成為存在，無法再塗改。至於評價，則因時因人而異，是時代或觀念在起作用。這個不斷革命的時代，以顛覆為價值的藝術觀是否也該過時了？豈不也是辯證法？如果把這否定的否定也當作歷史的法則，而不只滿足於思辯的話。

誠然，對藝術而言，推理與思辯都是陷阱。你自身的經驗讓你明白，當你訴諸語言而

14

把握不到形象的時候，你手下的畫便開始胡來。思辯與論證是藝術批評、藝術史或美學的事。畫家工作的時候雖然也會有所思考，甚至形成某種理論，這種藝術家的理論不同於由哲學派生出的美學，是從藝術創作的過程中產生的，並為藝術家自己的創作找尋方向，而非把既成事實的藝術作為現象加以分析和思辯，從而抽出普遍的規律和價值。藝術家的理論是同藝術家自己的創作直接相關的理論，自然，也充分個人化。

對藝術家有意義的並非是尋求認同，恰恰要找尋差異，創造正來自於差異。

藝術家不妄圖建立一種普遍的審美標準，或者說價值觀，可也不必遵守他人設立的某種藝術標準或觀念，否則便失去創作的自由。然而，藝術家也有自己的某種審美評價，潛在於心，雖然也在演變卻又根深柢固，不受時髦與風尚左右。藝術家自己長年形成的趣味和審美判斷又並非由個人任意設立的，有其文化歷史淵源，也有一定的公共性，同他人能得以溝通，但這種交流的可能恰恰建立在個人直觀感受的基礎上。

藝術家在訴諸直觀的同時，也還有所思考，但這種思考用以觀察和指導自己的作品怎樣生成，也是充分個人化的理論。如果也稱之為美學的話，不如說是藝術家自己的創作美學，直指當下。在創作的此時此刻，藝術哲學和藝術史都撇開了，藝術批評、藝術思潮和主導某時代的意識形態統統擱置一邊，這也就決定藝術家的這種創作美學，如果也還稱之為理論的話，是非歷史的、當下的、個人的，而且非形而上的，從感性和經驗出發，所以訴諸理論表述，也是為了重新刺激創作的衝動，再返回直覺與悟性。

形而上的美學對藝術家而言，只能作為一種常識，一個跳板，起步還在腳下。藝術家的創作美學不訴諸論證，僅僅自設限定，自立台階，一步一步，好登高望遠，以求在自己的藝術創作上達得到一個方向。這種立論來自創作的經驗，直陳而不推導，不以構建理論而自行滿足，只為藝術創作找尋衝動，以便喚起感覺，推動直覺而進入創作。

五、美在當下

有沒有一種普遍人人都確認的美？不能說有，也不能說無，無法證實。美是人類特有的一種感受，人與人雖有差異，不論這種感受相近或相反，也還純然是個人的感受。

美是直觀的，不來自推導，理性和關於美的觀念都離美還無限遙遠。美在當下，這種即時性使得美只存在於藝術創作之時，或觀賞藝術品之時。

美的誕生和審美都在現時的過程中實現，先有美感，才有判斷，判斷是審美的結果，審美心理活動的完成。當判斷從這過程中隔裂出來，抽象為價值，變成觀念，美卻逃逸了。

美僅僅存在於審美對象（藝術品）和審美者（藝術家或欣賞者）之間，在相互的關係中實現，換言之，在審美對象同審美者的交流中實現。離開這種即時性與過程去討論美的標準和價值，都只是美的觀念。

美既有其客觀性，又有其主觀性。就審美者與審美對象兩者而言，也可以說是主體與客體的交流。但美的客觀屬性無法自行確定，只有由審美者感受到的時候才顯現出來，平時則隱藏在藝術品中。

不同的審美者面對同一件藝術品可以有大致相近的、不很相同的或相反的審美感受，甚至無動於衷。藝術中的美無法像科學中的規律得以證實和確定。

藝術品作為客觀存在，美則是隱藏在作品中可以喚起觀者審美感受的一種潛能。脫離審美的主體這人，美便無法實現。

藝術家的創作正是把這種潛能注入到作品中。藝術家是美的初創者，訴諸造形，把自己的審美感受孕育到作品中的時候，也就把個人的主觀感受通過創作實現在作品中。這造美活動的過程，同作品完成後由觀者再看時的審美過程，也即已蘊藏在作品中的美由觀者再看出來，都必須通過人這主體來實現，作為物的藝術品只蘊藏了美的潛能。

美的創造與美的再現，由創造者和接受者主體這人實現之時，總是從個人到個人。藝術中美的實現因而既是現時的，又是直接而生動的。那抽象的美，如同形而上的真實，屬於哲學的對象，而非藝術的對象。

審美的這種心理過程，也即美的實現，同關於美的價值是兩回事。藝術創作及藝術欣賞，同美的價值判斷，也即建立美的標準，是兩回事。

藝術家當然也會受到某種審美觀的影響，然而，由於創作中高度凝神觀注手中正在形成的作品，同他正在做的作品反覆交流，直覺變得特別敏銳，注注能把事先已有的觀念驅逐掉，而把美的實現訴諸直覺。潛心觀注作品的觀賞者情況也一樣，當其時，藝術史的常識和時興的美學觀無濟於事，也就是說，歷史和時代的價值判斷都消失了，對作品的欣賞與否，就看作品本身同審美者這人能否對話。

對話的雙方得有相通的語言，而最能溝通的正是超越種族與民族、超越語種與文化、超越歷史與時代，這人人皆有的感覺與意識，人與人之間的交流才可能建立，這也是藝術能在人與人之間溝通的基礎。藝術，雖然從創作到接受都由個人的主觀貫串，卻又可以交流。這種溝通的可能性首先來自人的感受能力，而某個時代的某種價值觀遠在其次。

然而，封閉在主體內的個人的感受，如果找不到一種語言表述出來，交流也是不可能的。藝術家訴諸的造形，正是這種具有一定的公眾性的藝術語言，而非純然隱私的秘語。

藝術訴諸的形式，如果徒有形式而不注入人的感受，這形式則僅僅是形式，材料也還只是材料，物品也就是物品，要也當成藝術品的話，便不能不靠言說來解釋其中的審美涵義。於是，這詮釋性的言辭便替代了藝術，成為一種解說。

拿訴諸文字的言說來代替藝術作品自身的造形，審美也就由言說代替了。用對藝術的觀念來代替審美，美也就不再由藝術家注入到作品中，而靠某種藝術觀加以解說。那麼，無論是創作還是觀看，審美都被觀念代替了，美或是成為言說，或是乾脆取消了，藝術家也就不再首先是個審美者，而是關於藝術的某種觀念的發明者或製作人，甚而至於乾脆充當藝術觀念的說客。

當代藝術取消個人的審美感受而訴諸言說，並非出於藝術創作上的個人主義，恰恰相反，是個人被這時代所時興的藝術觀消解了。藝術家個人的趣味與意味也被對現代性的演繹代替了。

藝術家一旦企圖搶先說出時代的聲音，為時代代言，恰恰得用社會最通行的話語，而越是公共的語言，越加空洞，這樣的話語其實已沒什麼新鮮可說，徒有個言說的姿態。不論是藝術創作還是藝術觀賞，美的個人性與即時性，都不可能有一種四海皆準的統一審美判斷。藝術家如果不肯淹沒在對現代性的這種不斷加以演繹的浪潮裏，還想保存他創作的獨特性，個人主義與拒絕進入編年史，至少是自我保護的一個辦法。

六、對真實的信念

把真實作為審美判斷的一個標準，是出於一種審美觀，而真實並非是美的必然條件。真實即美，同把是非判斷和倫理的善惡判斷引入審美一樣，這種聯繫是持這種美學的審美者建立的，其實，也可以沒有這種聯繫。

然而，藝術追求真實，一再為現當代無數的藝術家肯定，並作為審美判斷的一個不可動搖的標準，藝術脫離真實便視為膚淺而虛假。然而，究竟何謂真實？卻又眾說紛紜。

真實同審美的關係，至少說明了藝術同現實世界必不可少的聯繫，在藝術表現上極不相同的藝術家們也紛紛以此作為自己的藝術表現方法的根據。

藝術中的真實，究竟指的是現實世界？還是對這世界的認識？怎樣的認識才是真實的？又用什麼標準來檢驗藝術中的真實與否？卻是美學中爭論不休的難題。

真實如果就是現實，那麼現實中的真人真物豈不就等於藝術？當代藝術中的現成品和藝術家親自表演無疑便是最真實的了。人人都是藝術家，一切展出的物品都是藝術，也就由此而來。當然，這也是一種藝術觀，可見藝術中的真實也還是出於一種對藝術的認識。

藝術中再現現實，現代藝術論家一再指責，認為不真實，只抓住了現實的表相，而本質卻從現實主義畫家的筆下逃逸了。這也是一種流行的現代藝術論，作為形式主義和抽象藝術的根據。

回到繪畫的平面上來，把透視、景深、影陰都消失掉，打掉藝術中製造的幻覺，藝術這才更真實，這正是十九世紀末、二十世紀初現代繪畫的理論根據。到六十年代，藝術

的再度革命，更真實的成了畫面的支撐物和在上作畫的顏料或材料，而非畫面製造的假象。再之後，連平面上作畫也認爲過時了，展示的是真的物品。如此這般的真實論不過是一番言說。

　　究竟何謂藝術的真實或真實的藝術，這種形而上的思辯對藝術家來說實在也無濟於事。藝術家不同於哲學家之處，在於他需要的與其說是真理，不如說是對真理的信念，而且得把他對藝術的信念建立在可以捉摸到的感受上。真實之於藝術家，同他對藝術的真誠聯繫在一起，藝術家要的是審美與倫理的統一。他寧可通過實在的感覺來達到對真實的信念，這便是也作爲一個正常的個人的藝術家，對抗這發瘋的世界多少較爲紮實的立足點。藝術家回到個人的審美感受，也是維護藝術，自救的辦法。而對真實的思辯，最好是還給哲學。

　　關於藝術上的真實的爭論也還會繼續下去，藝術家並不靠這種討論來找尋藝術中的真實。而藝術家們的各種各樣的真實，不過是他們各自眼中的視覺感受，也如同美，都不存在人人認可的普遍的標準。真實，也是藝術家對自己的藝術表現的信念，作爲他同現實不可缺少的聯繫。在藝術家眼裡，真實與其說具有審美的意義，不如說是藝術家的一種倫理。

　　審美對藝術家來說，可以不具備倫理判斷，然而，真實卻是藝術家對藝術不可動搖的信念，比宗教信仰，比上帝還重要。離開了這種真實感，藝術家便無法再做自己的藝術。他們需要切實感覺到他們的藝術就這樣抓住了世界，也包括內心世界，儘管各自的方法不同。

　　藝術家的方法既是他對現實世界的了解，也是他的藝術表現。至於哪一種藝術方法和表現更真實，這種爭論對藝術家個人的創作沒有意義，也沒有優劣高低和進步與保守之分，關鍵在於藝術家的才能。

藝術方法上的再現、表現、呈現之分，都不能成為審美判斷的標準。以一種藝術方法來派斥另一種方法，或以一種藝術觀來批判另一種藝術觀，對藝術斷代譜系具有的意義並不等同藝術本身的價值。庫爾貝和馬蒂斯用不同眼光看出不同的美，但他們的學徒也還是學徒。

　　藝術家要的是自己對現實世界的感受與表現，並且把這種了解與表現建立在對真實的信念上，真實對藝術來說有如真誠。對自己手下的藝術的真誠，該是藝術家特有的道德。

七、理性與精神

新觀念層出不窮的現時代，彷彿任何新觀念、新主意同新技術、新材料一經結合，便能成為新的藝術，各種各樣的新製作立刻都成了當代藝術的新潮流，一些智力遊戲也迅速變成藝術創作的新方法。然而，那些新觀念和新技術的製作如果不靠製作的規模取勝的話，則猶如玩具。而這一類的製作通常還不具備玩具擁有的愉悅功能，不過是科技的普及，而且毫無趣味。十九世紀末進入藝術的科學的工具理性，到二十世紀末，越益蛻變成了追趕新技術玩弄新材料的遊戲。

人類折騰了一個多世紀，方才明白人之不可以改造。科學技術的革新也未必一定帶來社會進步，而藝術同人一樣，並非日新月異。將科學主義套在藝術頭上，如果不同時注入人的感覺，注注弄成無趣的操作與炒作。少數的例外，如卡爾戴的活動雕塑，畢竟提供了一些有趣的視覺形象，丁格里的傳動器械還有種黑色幽默，不如說是對機械主義的嘲弄，也因為他們還不是純觀念的藝術家。

上個世紀末出現的攝影和電影，從材料、工藝、技術到藝術的實現，已確實無疑創造出傳統藝術沒有過的新樣式，而且都是利用新的科學技術手段發展出來的。科學技術的新發明為藝術創造提供了新的可能，但是，離藝術的實現還遠。攝影通過曼·瑞的處理成了一門獨立的藝術，而電影經過愛森斯坦的剪輯，才開始形成一種新的藝術語言。

當造形藝術不斷剝奪已經擁有的手段，日益蛻變，越趨貧乏空洞，相反，攝影和電影這兩門新技術卻發展成精湛的藝術，大抵也因為這兩門全新的藝術無傳統可反，藝術的革命論在這兩個門類的影響最少，而且不斷從別的門類文學、戲劇、音樂、舞蹈和造形藝術中借用手段，來豐富攝影和電影的藝術語言，並容納到不斷改進的技術中，以求更為充分傳達人複雜而精微的感受。又因為這兩門新藝術的技術條件，限定了在照相和攝影機背後必須由人的眼睛來取捨，藝術家個人的觀點總也抹不去，觀念的種子不過濾成

形象便通不過，而鏡頭前的人與物的形象再怎樣變形，也抹殺不掉。

可是，當代藝術在新技術與新材料面前，卻把對觀念的實施作爲理性的直接實現，把人的感受和形象統統消滅掉，把藝術弄得等同於設計與製作。

藝術創作中的理性無疑是起作用的，但是把觀念直接同藝術聯繫起來，造成的短路不僅叫藝術喪命，也把藝術中的理性的品格簡化成貧乏的觀念，把藝術也變成了觀念的演繹。

二十世紀初，科學主義進入藝術先是從工具理性開始，作爲某種創作方法，如立體主義、構成主義。理性取代形象從幾何抽象開始，意念逐漸驅逐感覺，到了觀念藝術，人的感受完全喪失，藝術乾脆成爲物的陳設和解說。

由概念的抽象和靠邏輯建立的觀念，僅僅是理性的最初型態。再則，藝術中的理性同科學需要的工具理性也區別很大，藝術訴諸的理性得超越語言與邏輯，轉化成爲藝術家內心的意識，在由感覺昇華的直覺的調節下，參與創作，而非某個意念的直接體現。藝術家急於標新立異，卻注注走這樣淺近的短路。

當代藝術的革新正是這樣，不斷對藝術重新定義，都是觀念直接的實施。這種行爲和觀念的實施，如果不帶有對社會或政治的挑釁色彩，也不通過媒體變成新聞或由組織者載入藝術文獻，則毫無意義。這一類的意念所以也變成藝術，其實依靠的並非是這意念本身。

意念充其量僅僅是創作最初的動機，到成爲藝術作品還有許多條件。更何況，藝術訴諸意念也還有個極限，不可以自足。意念不延伸到意念之外，不轉化生成，把種子消化掉，還是一粒種子，種子的積合也還是一堆種子。沒有能力把意念變成有趣的形象，消化掉當初的觀念的痕跡，也無法留下禁得起看的藝術作品。

一個意念可以啟發一個藝術家，也可以窒息一個藝術家。譬如，簡約作為個創作動機，可以導致作品的單純，但把簡約作為創作方法，固守在這方法上，無限純化下去，就只剩下這一觀念。簡約主義，以為是個方便之門，最後弄得成了一條門縫，並不給藝術家開拓出一番前景。

　　藝術中的理性得成熟到變成一種冷靜的目光，照亮尚在幽暗中萌動的感覺，把創作衝動喚起的情緒加以梳理，才開始成形，美得在形象中顯現出來。

　　理性和感性同樣支配藝術，藝術創作並不排斥理性，審美中感覺和智能同時在起作用。人的感受力和理解力都是審美活動的基礎。把理性置於感覺之上，這種層次高低之分，來自於形而上的認識論。然而，在藝術創作中，有意義的並非是理性的認知，而是在於藝術家如何把感受和理念轉化成創造力，又通過他特有的技能變為作品。

　　這是個複雜的過程，無論是藝術家尚在醞釀的階段，還是在著手工作時，而且不是一次就完成的，注注多次反覆，直到理性消化在作品中，變成精神而不見痕跡。而這精神又由可見可感的形象得以體現。

　　藝術家的認識，並非從感性到理性，而是從感性和理性同時出發，昇華體現為精神。精神在藝術中不具有神學的意義，人性中同樣也有精神，也可以體現為詩意。以感覺為基礎的審美，把支配藝術家創作初衷的理性化解為精神，而把純智能的思辯留給哲學。

　　藝術家追求精神的滿足同哲學家追求思想的滿足，雖然都離不開理性，卻走向不同的方向。哲學同藝術誠然有聯繫，並不凌駕在藝術之上。哲學可以構成藝術觀和方法論，卻不能代替藝術。

　　當代藝術家竟然要充當哲學家的角色，黑格爾的預言不幸而言中。被歷史辯證法和絕對意志迷惑的藝術家們，競相以超人的姿態搶先說出藝術最後的真理，叫前人皆亡。造

形藝術被歷史唯物主義的不斷革命論弄得空虛不堪，而最終物化，卻是黑格爾不曾預料的。

理性與精神在藝術創作中並行不悖，藝術革命在世俗化的過程中，把精神作爲神性驅逐出去，卻把唯物主義的現代商品拜物教請進來，難以說是藝術的進步。精神並不只屬於上帝，那怕是文藝復興以宗教爲題材的繪畫中，照亮藝術的也並非聖徒頭上的光圈，而是人性。

現代藝術在暴露人性的幽暗時，表現主義也好，超現實主義也好，也還保留藝術家內心的幽光，也還有另一個目光在照亮下意識，那窺探者畢竟在觀看。這番觀審正是藝術家對自我的確認，這自我意識又是現代人最後賴以立足的精神支柱。

回到精神，並不意味回到神學。這種精神那怕再貧瘠，有如賈克梅第那些精瘦嶙峋的男人與女人，有如他那帶自嘲意味的瘦狗，卻還對這世界投出令人不安的目光。不幸的是，在當代藝術中，這種質疑的目光也消失了，波普藝術中，超級市場推購物車的那胖女人，那種自滿，則不知是嘲諷還是媚俗的化身，總之，同賈克梅第的狗在品味上有天地之別。

藝術家把藝術作爲精神的避難所，在藝術創作中求得這種精神的滿足，也是藝術家對這時代普遍的商品化和物化的抗爭。

八、觀點即意識

　　審美首先出自於審美主體的個人性，也就決定了在創作中藝術家得以自我為依據。可這自我本一團混沌，倘聽任自我恣意表現，無非任意宣洩，信手胡來。這種無節制的自戀，不由意識加以控制的話，很容易流於矯情，裝腔作勢，故作姿態。

　　這混沌的自我，在意識的監督下，得以照亮。對自我的意識又通過語言來把握，自我意識因而也可說是一種語言意識，借助語言才得以體現。

　　自我意識中的主觀意願，也即我要做什麼，對造形藝術家而言，也即我要畫什麼，得訴諸視覺，也即我要看到我畫出什麼。看與畫同步，我畫的同時，也看到我畫的，造形離不開視覺。

　　視覺提醒我畫什麼和不畫什麼，畫得滿意或不滿意而決定取捨。畫的同時得看出意味，才能繼續畫下去。畫家手下的形象，也是畫家我的視象，即使是照物寫生，畫家手下出來的物象已非那客觀的物品，即使是再現，也已變成藝術家主觀的視象而成為創作。

　　再現，作為一種創作方法，被當代藝術的呈現物品的方法代替，認為陳舊過時了，簡單而武斷丟棄掉，這只是出於一種審美觀的價值判斷，並沒有對藝術創作的內在過程提供新的看法。

　　自我，其實可以有三種不同的立場，也即我、你、他這三個不同而又有聯繫的人稱。是「我」在畫畫，還是「你」在畫？抑或「他」在畫？藝術家的自我並非是個形而上的命題，總得體現為一種態度。即使藝術家本人不一定自我意識到，這種態度卻相當頑固，暗中左右他創作的方向。

浪漫主義藝術家強烈的自戀，使自我意識中的第一人稱「我」臨高居上，而古典主義藝術家的自我只是藝術法則的執行者，是藝術家「他」在再現美。美感的第三人稱，既可以化為宇宙的和諧或神性，有如古希臘或中世紀的藝術，也還可以化為客觀化的人性，如文藝復興和寫實主義藝術。

從現代藝術的自我表現，到前衛藝術把自我推向極至，恣意表現。這自我的混沌在當代藝術中氾濫而失去依據，方才求救於觀念。

藝術家對自我的控制其實還有另一種立場，對自我加以審視，讓「你」觀看「我」，也如同「我」觀看萬千世界一樣，並非聽任自我直接宣洩。中國傳統的寫意畫便蘊藏了這種觀點，而西方現代主義的作家和藝術家，從卡夫卡到賈克梅第則可以說是這種觀點的一種現代表述。

「你」一旦從自我中抽身出來，主觀與客觀都成了觀審的對象，藝術家盲目的自戀導致的難以節制的宣洩與表現不得不讓位於凝神觀察，尋視，捕捉或追蹤。「你」同「我」面面相覷，那幽暗而混沌的自我，便開始由「他」，那第三只眼睛的目光照亮。

「你」與「我」的詰問與對話，這種內省，又總是在「他」的目光的內視下。自我的一分為三，既非形而上，也不僅僅是一種心理分析，而是藝術家在創作中可以切實捕捉到的心理狀態。自我意識在內心的自言自語中實現。主語的確立，既是認識，也是觀察的起點。對「我」自覺的同時，也靠「你」和「他」來定位。

藝術創造主體的個人性決定藝術家必須把自我意識建立在某一個立足點上，觀點的人稱則是藝術家擺脫不了的隱形立足點。而觀點的選擇與確立，又導致不同的創作方法：是「我」看；還是「他」看；抑或「你」看？

「我」看的物中有我，「他」看的物中有我，「你」看的物中同樣有我，物我兩在。藝

淅家手下出現的那物，已非物，經過藝術家自我的折射，已是一番創造。「你」觀看之時，物與我，都成爲「你」的視象。那物與我複合疊印造成的視覺的空間，已不再是現實的空間，而成爲一種內心的空間，一種影像。它似乎有深度，卻又遠近不定而浮動，或是經過疊印而成爲一個虛幻的空間。這空間的不確定性，又可以隨同「你」的注意力的轉移而演變。

當畫家捕捉到這種內心的視象，固定到二度平面上的時候，繪畫的平面上實現的既不是自我的直接表現，又不是對現實的再現，而是在「你」的注視下那我那物的顯示。那物，既有我的印記，而這我，也已外化。

從畫家的角度而言，這是一種顯示；對觀者而言，則是一番發現。畫家在作畫的過程中，又時不時從畫家的角度到觀者的角度來回轉換。

一幅作品內，也還可以由不同的觀點構成。「你」與「他」，「我」與「他」，或「我」與「你」，這類複調要統一在一個並非圖解或解構的造形中，是個難題，但並非不可能達到。盧索和超現實主義把現實引入夢境，或是相反，都暗示了這種可能。夏卡爾的一些作品已是幾層意境的重合，當然也還可以把不同的觀點融和到一種統一的造形語言中而看不出過渡或重疊的痕跡。

藝術家觀注手下正在實現的作品的同時，還有一隻眼睛在觀看藝術家自己，有了這種自我意識的藝術家，便不僅僅是工匠。

把藝術家自己的日常行爲錄製下來倘也算藝術家，也正因爲有這第三隻眼，已想像到對自己的關注，把自己也作爲藝術品。可藝術家觀注自己的並不是一架錄相機，這第三只眼如果只是自戀的投射，那麼留下的影像也只能是他自己，而非他的藝術。

當這第三隻眼超越藝術家的自戀，相對獨立於藝術家的時候，換言之，有一段距離，

讓自戀的熱情冷卻下來，開始冷靜審視自己在做的作品，這冷峻的目光在挑剔藝術家的工作，審視、取捨與裁決，藝術家就在這第三隻眼的觀注下創作，從而趄越了工藝的製作。

意識不同於理性，它大於理性，或在一定程度上涵蓋理性。

理性通過思考，借助語言和邏輯來實現，意識卻在混沌的自我中發光，不受因果的限制，又同時制約、指導人的行為。

意識從下意識中升起，並不排斥下意識，只調節下意識，把下意識的衝動從而昇華為創造性的活動。

意識同直覺很難區分，如果說直覺具備感性的成分，意識則具備理性的成分。意識也可以稱之為內省，對藝術家來說，這種內省不帶倫理的成分，卻同慈悲與懺悔的心態在同一層次上，然而不走向宗教，卻走向審美。

九、時間、空間與禪

時間與空間是當代藝術中的一個重要主題，或者說，是這類無主題甚至無造形的藝術的對象和主要表現。

傳統藝術中，東方和西方對時空都有解決的方法，而空間則是造形必不可少的條件。繪畫限定在二度空間，而雕塑依存於三度空間，時間則注注呈現爲文學性，在某一特定時間發生的故事，把敘述變爲描繪和刻畫，如古羅馬的壁畫或佛教的石刻。或是，再現當時的一個場景，動態的燭光、風、火或人物畫中一瞬間的眼神，畫面因而生動起來。也還有另一種解決，將時間凝聚爲一個狀態，見之於肖像畫、靜物或寫意水墨。傳統的造形藝術中，時間都依附在形象上。

現代繪畫企圖在這門藝術最基本的限定下，在二度的平面上找尋對空間新的處理。塞尚和畢卡索擺脫歐基理德幾何的直觀透視，消除景深，開創立體主義，不能不說是繪畫史上的一大轉折。

與此同時，把時間的因素直接體現在二度平面上，譬如杜尚的機械性的重疊，或是克利的抽象，不只是平面幾何，而帶有某種旋津，再如康定斯基的點面線的重疊與動態，以及貝肯的人物畫中動作的閃現。在平面上，把空間表現爲切割的、透明的，或重新加以組合，把時間表現爲重複的、流動的，有如音樂，都還沒有離開造形。

藝術家對空間的捕捉，既有別於科學實證，也不同於哲學思辯。畫家眼裡的空間其實是一個主觀的空間，同幾何或拓樸學的空間並沒有必然的聯繫，無須推導和論證，而是來自藝術家的直覺和領悟。

結束繪畫，把對時空的思辯作爲藝術表現的主題，則是當代藝術的命題。誠然，時間

在造形藝術中消失掉，其實從幾何抽象便已開始，也就到了造形藝術的極限，時間趨於終止。再走一步，把時間直接也當作藝術表現的手段，便越出了造形藝術的限定，成為行為藝術的表演了。再越界，把時間乾脆作為藝術表現的對象而又不是音樂，那便走向言說。時間和空間，由藝術家或藝評家思辯解說，不再附著在作品中，如果還有可見的作品的話。

對造形藝術顛覆至此，不能不淪為詞語的遊戲。這也是藝術與科學的區別，科學研究的空間與時間及其相互關係，不是靠言說出來的，不光是定義與概念，得靠科學手段來測定。而對觀念藝術來說，空間與時間不過是可以任意遊戲的詞，當代藝術中的空無也就這麼來的。

本來無一物，說有便有，說無便無，這也是語言的妙處，語言的自主。這又進入哲學，把哲學問題變成語言學問題，或是把語言學的問題變成哲學問題，本不是藝術家的事。可是，藝術家卻要對哲學或語言學信口開河，上帝即使不笑，學者們卻笑。

至於禪，既是個哲學問題，也是個語言學問題，如果不算神學問題的話。藝術中的禪也並非當代藝術中才有的問題，而禪又不可言說，說出即不是，只能靠直覺去領悟。可是，當代藝術卻靠言說，可見離禪也遠。

奢談空無的當代藝術的一些言說，忘了藝術中的虛空並非什麼都沒有，恰恰是一種精神，照亮作品，呈顯出藝術家體驗到的一種內心狀態。而藝術中的時空，正同這種精神相依存，既不同於物理的時空關係，也有別於形而上的時空概念。

你不如還是回到繪畫。禪宗畫裡的圓相各種各樣，也還有圖像。空在圖像裡，又在圖像外，既是一種解脫，也是一種精神境界。人圍於一定時空的限制，要想求得自在，禪對生活在現實世界的藝術家會是個啟發。時間和空間，對繪畫而言都是某種限定。如何把這種限定從觀念中解脫出來，變成生成，正在心中生成的時間、空間和無所不在的

禪？把看不見的變得可見，這才是造形藝術的所在。

　　藝術中的空間與時間都在藝術家心中，這種心理的時空變化無窮。倘若找尋到造形的手段得以顯現，變為視覺的形象，正是藝術的魅力。而禪又並非一切皆無，而是一番境界。在畫中建立一個穿過畫框的小宇宙，畫框不過給了個窗口，畫家從這窗口即使看的是外界景象，也是在內心的投影下。更何況，從這窗口，還可以看出一個全然是內心的世界。

　　地平線也是一個主觀的規定，來自於觀看者所處的位置，從一個視點來確定，而自然界並不存在那條虛無的地平線。地平線之有無，也都由於人在何處看。

　　莫內晚年畫的睡蓮，消滅了地平線，把風景變成一個平面。還可以去設想另一種地平線，或若干層次的地平線；也還可以既承認繪畫是平面，又製造平面裡的縱深，一種沒有地平線的深度；或是讓圖像就從繪畫平面中凸顯出來。

　　消除地平線還有許多方法，微觀和宏觀世界中就沒有地平線。地平線其實是設立的一個座標，也還可以設定各種各樣的座標，但是得在畫面上給一個視覺的極限，沒有這個極限，就恢復為平面。

　　如何把時間引入繪畫，你也在找尋方法。內心視象的不確定性同心理活動聯繫在一起，心理活動總也在過程中，視象的游移不定，閃爍和演變都難以捕捉。把發生和變化表現出來，得找到相應的造形手段，這又同繪畫的工具和材料有關。而水墨的流動形成的調子如此豐富而細微，給造形提供了極大的可能，足以造成生成和顯示的效果。

　　繪畫也可以作一種內心的旅行，是凡想像力能達到的地方，都能在繪畫中得到顯現，而且會是無窮的發現。問題在於，得回到造形的手段上來，藝術家如果越界去追趕物理學家，或取代哲學，只能把藝術弄得無影無蹤，剩下一番枯燥無味的空談。

你不如把從現代繪畫中趕走的陰影再請回來。傳統繪畫中作爲陪襯、對比、烘托的陰影，要也成爲造形的主角就很有意思了。色拉的彩點畫同他的碳條畫相比較，丟開現代藝術史的序列來看，你以爲前者的裝飾味太強，就繪畫性而言，後者更爲純粹，雖然就方法而言，似乎更傳統。然而，他對陰影的運用不僅僅是顯現輪廓，把透視也消失在陰影裏，陰影同樣也在起造形的作用。看上去是個細微的差別，卻提示了一種繪畫語言。

陰影要是在畫面上取得相對的獨立，甚至成爲主角，便從造形手段變成了形象本身，也是繪畫的對象或主題。畫內的空間關係要是改變了，虛變成實，黑暗變爲似有非有，空出的卻是明亮的光，這種視象，對自然直觀時很難發現，而在黑白畫中卻可以創造出一個令人驚訝的空間，只有夢中或許能見到，不也是內心的景象？

改變對大地與天空的正常感覺，或是倒置，或是傾斜，而失重感也是十分美妙的。消失掉樹和石頭而變爲影子，把河流也消失掉，變成流動的光源，或是反光。

把裡外互換，或者，可裡可外，那麼，門窗就成了一個座標。而可作爲座標的，又不只有門窗，一條河流，一道陰影，一個標竿，一根線條，都能畫出不同的空間和時間的差異，而又互有聯繫。

借助若干形或影來建立座標，構成某種對自然界直觀時察覺不到的空間關係，再讓時間的流動感進入到畫面中，都會提供新的造形表現，這並非一番空話。

讓時間在畫面上流動起來，再給賦予它某種質感，時間的流動與質感會是怎樣一種美妙的感覺！當你流動在內心的時空中，並且把這種感覺得到的時空呈現在畫面上，令你自己也詫異。畫面提供你一個境界，你甚至忘了怎麼生成的。你通常挖空心思都達不到的構圖，理性的結構或語義的解構都無法達到，而造形的手段有時出其不意卻把它顯示出，混然天成。

33

十、形式與形象

　　現代藝術從形式開始，到當代藝術把形式也消解掉，藝術得以體現的形式被物品與對物品的言說替代了。近一個多世紀藝術的編年史也是形式主義從誕生、蛻變到消亡的歷史。

　　上個世紀末形式主義的出現，從塞尚開始，對形式的強調經過立體主義、構成主義到幾何抽象，達到了形式主義的頂點。而現成品的出現到觀念藝術，到裝置，再到多媒體，又把形式主義消解掉。當藝術對形式的強調變為純形式，形式自足而不再有別的涵義，形式本身便是藝術，能指取消所指，就已經宣告了藝術的終結。藝術中人文的內涵被形的構成與組合結束了，造形材料的物質性能就已經凸顯出來。形式主義走向極端，又被物代替，也是強調形式的自主的必然結果。藝術形式的抽象，到完全喪失對世界的隱喻和人的態度與情感，喪失了人的觀點而又不轉向物的話，便只好借助形象之外的手段，靠話語來解說。

　　如果承認藝術是人的主觀表現的話，那麼形式的涵義只具有相對的意義。藝術中人文的內涵首先來自人的觀察，帶上的人的觀點和感受。倘硬要把人的因素從藝術中取消的話，藝術只好物化。

　　形式固然是造形藝術存在的方式，藝術創作從萌動到作品的完成，都在找尋形式，形式貫串創作的整個過程，直到作品的完成。但形式又不可以絕對獨立，形式的存在得有條件，這條件便是形象。

　　藝術離不開形象，形式是形象的完成，給形象以風格，同時也是構成形象的造形語言。對某種形式的強調，可以提供一種特殊的造形語彙、表現方式和結構。說形式即藝術，如同說語言即風格，都是有條件的。語言也好，形式也好，倘若脫離了作品中藝術

家要表達的人的感受，便蛻變成一種智能的遊戲，而且注注得簡單化和規格化，否則也就不具有遊戲的公共性，連讓人投入遊戲得以愉悅的功能也喪失掉。

抽象畫中的色彩和形的表現，倘若把藝術家的視覺感受和情感也融合在內，因而尚能喚起觀者的同感。可是，不帶有藝術家感情的純色彩，或是純粹的幾何圖形和符號，涵義得靠藝術家解說出來，或是有待觀眾自己去詮釋，這種抽象，已經可以算是觀念藝術的先聲了。

藝術中的純也是有限度的。色彩或線條的單純，在馬蒂斯手下為了突出形象，而不是消滅形象。單純為形象服務，在有限的手段裡去發現無窮的趣味。從馬蒂斯有形象的單色藍到克萊因的藍，而克萊因塗摸在裸體上的顏料印下的人體多少還有造形的趣味。然而，當形象完全消失，顏色便只能成為裝飾，要是裝飾的意味也消失了，藍，不過是一種顏料的塗抹而已。

單純，並非用一種簡單的方法就可以達到，單純，是藝術家追求的一種境界。如果喚不起經久的趣味，於單純中見生命，見精神，那麼簡約的造形手段可能帶來的張力，反而驅向零。

而零也還是個概念，絕對的零誰也看不見，看見的只是製作的材料，特質得很，卻不見藝術。零度的造形，剩下的只是有關藝術的一種言說。

當形式純化到自行滿足，自成目的之時，觀念就已潛入這形式主義之中。從簡約主義到裝置藝術，很容易把現成的物品納入，物同觀念直接結合起來，最終把形式也就消解了，藝術便乾脆成了現成品和對陳列物的言說。

而有條件的形式則是藝術家追求的，藝術家的感受也只有找到適當的形式，才得以體

現，藝術作品也以找到體現的形式而得以完成。僅僅從這個層次上說，藝術的形式即藝術，先已具備一個前提，那便是：藝術家有感受又苦於無法表現，對新形式的追求和藝術家潛在的創作衝動幾乎是同步的，苦於表達而表達不出，也因為要表達的感受和意象用已有的造形方法和手段尚無法表現，或不盡人意，只有找到新的形式才能充分得以體現。

誠然，新形式和新手段有時也會得之偶然，但這種機遇給藝術家的創作提供的還只是某種新的可能，離成熟到能納入人的態度與情緒還早。如果把這種機遇造成的效果立刻賦予一番解說，當成一種藝術創作方法，那麼任何人為的或自然形成的痕跡，只要有辦法加以重複，都可以宣告為一種新藝術。而任何形式都具有一定的裝飾性，藝術與裝飾等同也是形式主義滑坡的必然結果。

近一個多世紀，以現代性作為動力的眾多的現代主義流派，大都以形式主義作為藝術表現的主要形態，也因為形式畢竟是藝術自身內在的機制。形式本身具有一定的美感，那怕這種形式美也還是人賦予的。形式最基本的構成，不論是幾何的抽象，還是有規律的成形或漫無規律不成形，總有個圖象。當印象派和表現主義把文學性主題從造形藝術中開始驅逐出去，幾何抽象和行動繪畫的點灑主義則最終把詩意也清除掉，純形式中人的感受也就到了最低的限度，中性化到只剩下裝飾性。

從商品包裝到廣告，從室內裝飾到公共建築，現代工藝技術與大批生產的新材料也足以快速實施這種造形，純形式的這一功能也就成了後現代的消費社會一個最普遍的標記。形式也變得越來越簡單，而形式具有的裝飾性又進而被新材料、新技術、新工藝消解，不再獨立而自具涵義。

十一、具象與抽象

回顧二十世紀的藝術，抽象畫的出現確實開拓了造形藝術的領域，爲繪畫提供了新的手段與表現，讓傳統繪畫的造形手段點、面、線、色彩和明暗對比，在這二度平面上獲得全然新鮮的形象。

賽尚作爲現代繪畫的鼻祖，首先展示了這種可能，卻沒有否定具象。同時，他也還提供了另一個暗示：抽象而不脫離形象。然而，這一暗示卻被許多後起而勇猛趨前的抽象畫家忽略了。之後，純幾何抽象和揮灑主義弄得只剩下形式的裝飾性，失去形象，或求助於顏色和材料本身的性能。然而，畢卡索卻萬變不離其宗，始終固守住形象。

康定斯基和抽象抒情畫派也明白這個極限，並非是一切抽象都有畫可看。抽象一旦越過極限，喚不起形象，也不喚起人的情感，留不下感性的痕跡，僅僅成爲一種形式的話，便不能不依賴於裝飾性，或求助語言來解說。這種抽象，其自身的涵義則極其微弱。

蘇拉吉所以還饒有趣味，也因爲從中還看到光的效應，既有視覺感受，又能產生聯想。而不認識漢字的西方人，從看來抽象的中國書法中，也還能感受到筆墨中蘊蓄的氣韻。形象和意味是抽象畫的靈魂，否則，同科學技術提供的圖象便沒有什麼區別。宏觀的天體和氣象測繪、電子顯微鏡下的微觀攝象，以及電腦做出來的數學和物理的分析圖象，雖然奇妙，卻不觸動人的情感，都代替不了藝術。

藝術家在工作中會出現某種出乎意料的機遇，形成某種圖象，這種機遇會給藝術家提供一種造形的可能。然而，機遇或隨意性並不等於藝術，否則，自然界和人類行爲的一切痕跡都成爲藝術了，藝術也就不過是一種命名而已。

在某些接近零度的藝術背後，自戀卻無限膨脹。自戀人人自然都有，問題是這種自戀控制在什麼程度上，才不至於把機遇與隨意得到的啓示糟蹋掉，從而引導到藝術創作上來。

有形與不定形，規則與不規則，揮灑與流動，都可以成為造形的手段，抽象豐富了繪畫語言。而具象的局部與細節，放大來看，也接近抽象。兩者並不存在絕然分野，毫無必要對立。如果這兩種造形語言融匯貫通，具象中有抽象，或抽象進入具象，或在抽象與具象之間，都能給畫家提供廣闊的天地。

打破具象與抽象的絕然分野，也是破除斷代藝術史觀這種僵死的觀念。藝術的分類學需要給藝術家貼上便於一眼辨認的標籤，藝術家卻得拒絕這種分類。即使在繪畫內，造形的新的可能也遠未窮盡，急忙宣告某種藝術的終結，是現當代藝術中流行的時代病。

繪畫並非真到了壽終正寢的時候，傳統悠久的具象畫既沒有畫完，抽象畫的潛能更有待發掘。從拉斯科的岩洞史前壁畫算起，人類至少已有一萬七千年的繪畫史，何至於被現時代的若干個藝術革命的宣言就結束掉？不過是這種藝術革命的虛妄和商業操作而已。

具象與抽象的結合和交融，給繪畫提示一個新的方向，在傳統的具象再現和現代的抽象表現之外，顯示出一個幽深而在展開的人內心感受的世界，這在造形藝術中遠未得到充分體現。

盧索和超現實主義觸及的潛意識不過才剛剛打開，而超現實主義過於傳統的造形手段，還不足以充分展開感覺的幽微和感受的過程。抽象要不滿足於純形式的自主，而作為一種方法進入人內心的感受，去捕捉那難以確定的瞬息變幻，會大有可為。

人的欲望與感覺，情緒和悸動，不安與焦慮，都會喚起內心的某種視象。造形藝術靠

再現和表現的手段，展示過現實世界，夢與幻象，也通過抽象直接宣洩情緒。而這種內心視象的閃現卻介乎具象與抽象之間，或相互過渡，注注不甚明確，其內聚與張力，隱約與發光，如同流動的房子，正在裂開的深淵，子宮的抽搐，泛音擴張，邊沿消失，下意識與感覺的交匯處不也是藝術該切入的？

超越智能與觀念的內心視象，同感性經驗不可分隔。理性達不到的地方，才需要訴諸藝術。而藝術表現的形式，具象也好，抽象也好，都只是手段，不構成目的。

十二、文學性與詩意

　　當代藝術純化的結果，把造形藝術落到了觀念的載體語言上，甚至也接納多媒體，恰恰排除文學性，也因為現代藝術伊始，在造形藝術中就一直在不斷清除文學性。以宗教故事和文學題材入畫，描繪和敘述，都被認為不符合造形藝術的本性，文學性如同神性，都在掃蕩之列。

　　文學與藝術本來是一對孿生姐妹。科學的方法論和工具理性二十世紀末開始進入藝術，而現成的材料和現代技術用於藝術，則主要在二十世紀後半葉。從馬勒維奇的純幾何抽象，到波拉克純抽象表現，一味追求純造形手段，弄得只剩下顏料和材料，到現成品的裝置和對物的解說，再到觀念的遊戲，乃至對觀念的自足。

　　這當代藝術把文學性與詩意，也即藝術中人的內容完全清理掉，卻把作為觀念的載體語言引入進來，而語言在這樣的藝術中也如同造形的材料，並不傳達藝術家個人的感受，只剩下詞義、符號和語法的功能，用以結構或解構那些同樣排斥掉人的情感的一堆物和材料。

　　藝術的物化與觀念化，把藝術的魅力與趣味弄沒了，藝術不再令人感動、著迷、驚震，或是困惑。

　　文學難道真同繪畫不能相容？而繪畫中的文學性已經過時，這理由又是否充足？把語言和觀念直接引入藝術，而把文學性和詩意排斥在造形藝術之外，究竟是進步？還是相反導致藝術的貧乏與衰退？

　　把形式當成了藝術唯一的宗旨，形式自我完成，是一種藝術觀在起作用，也是這種絕對的形式主義令當代藝術連形式也弄沒了，只剩下言說。

文學訴諸語言，並非只是為言說而言說，總要表達些人的感受。現代文學雖然也在演變，故事情節已不再是文學不可缺的手段，然而文學中的敘述猶在，只不過不再由等同於作者的那萬能的敘述者直接陳述，而隱藏在某一特定的敘述者的觀點與感受裡，人的有意識的活動和下意識的心理過程都可以在敘述中呈現。

現代藝術並不一概排斥文學性，乃至於把政治事件入畫。畢卡索甚至保留了主題畫，用怪誕與變形來宣告美的毀滅，卻同樣流露出對美的毀滅之惋惜。克利的抽象表現也還留下情感的色彩。超現實主義的達利也好，馬格利特也好，夢和下意識的聯想仍然有很強的文學性，只不過不再受到情節的牽連。

然而，當代藝術對文學性的清除，不只是排除文學的主題和形象，同清除形式中人的內涵一樣，連人的情感與詩意也一概排斥。

詩意，可以說是藝術家注入他的作品中的靈魂，而靈魂又是個過時的詞。那麼，更現代一些，信息，當代藝術家在作品中，如果還有作品的話，究竟要傳達什麼信息？不，這也過時了，當代藝術並不傳達什麼。然而，藝術家畢竟是創造者，即使擺弄的是物，也還要留下點印記，而不只是簽個名。那麼，當代藝術究竟要做什麼？不，當代藝術不做什麼，只解構，把藝術變成非藝術，卻稱之為藝術，或者，把非藝術之物命名為藝術，這才是最當代的藝術。

但這不是你要的藝術，你不如回到文學性，也就是回到人性，回到人的觀點，是人在注視，也就必然帶上人的感受。而人的觀注不同於客觀儀器的紀錄，就已經進入審美，也自然帶來審美判斷。人所以觀注，也因為有所興趣，這觀注的過程同時是審美。畫家只畫能引起興趣的東西，並把他所畫的變得繞有趣味。這觀注其時，便有什麼發生了，或者說，觀注也就是在發現，從習以為常的視覺經驗中出來，去攫取隱藏在事物中的美，而畫家則把這種審美感受注入到他畫的事物中。

回到文學性並非一定要回到情節性，文學可以脫離情節，但不脫離敘述，發生和正進行什麼，都在敘述者的觀注下。由一個特定的眼光，觀看此時此刻在發生的事情，詩意便來了。詩意是一種審美判斷，詩意也未必非抒情不可，凝神觀注產生詩意，美就這樣看出來了，而非事物本身固有的。杜尚的小便池只是個小便池，如果也想變成審美對象，得放進現代藝術博物館，其審美價值是博物館賦予的，也因為有另一種審美觀在起作用。

　　當然，你不必把已經喪失了的抒情再揀回來，詩意也得不斷去發現。當下此時此刻，只要人在，詩便在，這便是人對自身的關注，也即人自己的投影。你回顧腳下，或用你身後作為意識的那第三隻眼來觀注，那怕觀注的是你自己，詩意便潛藏在這觀審之中。而大千世界總也在發生什麼，如果也發生在藝術作品中，那麼，就不是作畫的材料在自說自畫了，而開始訴說點什麼更有趣的事情。

十三、重找繪畫的起點

你不到哲學的園子裡去摘果子，也不去砍倒別人家裡長的大樹，有氣力不如經營自家的園子。思辯，對藝術家像一副慢性的毒藥，越想越扼殺掉創作的衝動。

繪畫要是離開視覺感受，走向思辯，思辯從哪裡開始，繪畫便在哪裡終止。畫家的趣味在注視的快感中，端詳審視，意味無窮。這藝術論你還是不寫爲好，不如回到經驗，而且，最好是你自己行之有效的經驗。

你畢竟是個畫家，只在繪畫中找尋你表現的自由。你承認這門藝術的極限，又不想重複前人，雖然重做前人做過的，只要不依樣畫葫蘆，也還可找到自己的趣味。可你畢竟要尋找對你來說新鮮的表現與趣味，才能喚起創作的衝動。

你這個如此時代倒錯的畫家，不如承認繪畫的極限，回到傳統繪畫的二度平面，回到審美趣味上來，看看還有什麼是繪畫能做的事情。而你的方法或經驗，恰恰在藝術設定的界線內去發掘新的可能。

譬如，你把抽象畫的界線設在抒情抽象和抽象表現的範圍內，越界的幾何抽象便不進入你的視野。因而，你排斥馬勒維奇而認可趙無極。你在一定程度上接受波拉克的揮灑，而不以揮灑這種行動作爲藝術的目的，也不以此表演。

抽象之於你，得抽而有象，而非形象的消失，別弄得僅僅剩下幾何構圖或色塊的對比。你在潑墨和揮灑的時候，這舉動留下的痕跡對你得有意味，能喚起對形象的聯想，否則便放棄掉。你不認爲藝術家的任何舉動留下的痕跡，都成其爲畫。

你承認藝術家工作中也會有時失控，那怕是個出色的藝術家。你不把你留下的任何痕

43

跡都簽上個名字，當成作品。這種自我設限和自我選擇的結果，導致你的藝術方向：在抽象與具象之間。

揮灑對你來說，也得有意味，而又有筆墨的趣味，否則便屬敗筆。如今，你揮灑得越來越簡省，不容忍多餘的筆墨。

你也不把書法直接入畫，在書法和繪畫這兩門藝術之間，你同樣也設下自己的界線：不把文字書寫認為是繪畫的造形手段，也因為書法中的文字從屬語言，而你在繪畫中要表現的，恰恰是超越文字的形象，不將象形文字倒轉入畫。

你追求墨點與筆觸的趣味，同時也賦予形象，不把抽象與具象截然分野，在似與不似之間，狀人狀物時令其曖昧，不去描繪，不如讓觀看者有聯想的餘地。

你在用語言無法表述的地方開始畫，做畫的時候排除詞和觀念。畫完之後，懸掛起來，端詳良久，你滿足也滿意了才去給畫一個題目。而這題目卻令你費心，注注差強人意，很難找到合適的詞，一張滿意的畫未必能取出個令你滿意的題目，這便是言詞的局限。

你做畫時只聽音樂，巴哈對你總合適，麥西昂也可以，布萊滋對你來說不靈。斯尼特克、高爾慈基和斯梯福·萊奇的音樂也能同你對談。這時候你聽的音樂別有歌詞，你聽宗教音樂時，唱的歌詞也得是你聽不懂的語言。

感性，乃至於性感，同精神並行不悖，性靈和人性不僅不對立，相反，都可以交融在同一張畫中。你清除的只是畫中的概念和觀念。一個意念，在你筆下如果不變得感性，便是敗筆，只好作廢。

你不作畫做筆記的時候，才生出許多主意，而你動手畫時，這些筆記都擱置一邊，只

44

長時間沈浸在音樂中。下手動筆之前，你胸中沒有成竹，一無草圖而心地沉靜。視象在筆下是逐漸生成的，乃至於變得毫髮分明。這時，你下筆毫不猶豫，那濕的筆墨也容不得有半刻遲疑，否則便一塌糊塗，前功盡毀。

你作畫時不表演，那會成為做戲，而非繪畫。你不認為藝術家的任何舉動留下的痕跡都成其為藝術，而且越來越不能容忍手下的失誤。你越益追求完美，這也是落伍的趣味。

以攝影術的出現宣告繪畫的死亡，成了革繪畫的命的一大口實。攝影是對自然的取捨和處理，但在自然的限定之內，視角、景深、焦距和曝光可以取捨，乃至於剪接和拼貼，但無法再造自然。而繪畫卻可以創造一個心中的自然，可以做內心的旅行，也還能把心理的過程表現出來。攝影術的不斷改進其實是對繪畫的模仿，而不是相反，繪畫並沒有因為藝術革命設下的這虛假的前提而壽終正寢。

廣告同繪畫的區別在於，前者為商品而存在，而畫卻有其自身的價值。瓦霍以廣告代替繪畫，固然對藝術是一種顛覆，但顛覆的未必是商品和廣告，犧牲掉的卻是繪畫。

繪畫回到自然，回到人，回到人的視覺感受和內心，回到精神，這種反動，較之訴諸物品或商品，要有趣而且豐富得多。

對自然界作微觀和宏觀，如果觀看的不只是科學儀器，而是通過人的眼睛，都看得出風景，也都會帶上人的心態。藝術家眼中的景象，也不可能全然中性的，把一個受觀注的物體表達出來，也就傳達了觀者的感受。

再現被認為是過時的，只是再現的某種老手法。再現，作為藝術方法，無所謂進步與落後。那怕是靜物畫，也沒有因此就畫完。梵谷、賽尚、莫朗第、德韓、賈克梅第，都一畫再畫，也還值得用別的眼光，別的手法加以再現。

以呈現來反對再現，何以呈現就一定比再現更高明？更現代或當代？這都是虛假的命題和不必要的對立。藝術家不必接受這類命題，就方法而言，無所謂高低，更不具備審美的價值判斷。藝術的關鍵在於藝術家獨特的眼光和才能，也包括用以實現他的視象的手藝。

當今的藝術家們再現也好，呈現也好，或是顯現，或是揭示，都可以形成個人獨特的方法。而且，就一個畫家而言，也可以一身兼備。概念的純粹，恰如觀念的澈底，對藝術家的創作而言，沒有意義。藝術上的單純不在頭腦裏，只體現在完成的作品中。

還是回到繪畫，回到造形，回到形象，且不管是反動，還是進步。什麼時候把政治的評價從審美中剔除出去，藝術就得救了。

你的水墨從抽象開始，但你很快發現純粹抽象的貧乏。這視覺能接受到的大千世界和內心世界都如此豐富，把形象純化到只剩下繪畫的手段，畫布或紙，顏料或墨，最多再加上畫框，也即畫面的支撐與框架，換言之，只剩下物的表現，對畫家未必是解放，反而約束更大，藝術表現的自由不是多了，而是少了。

你承認藝術形式的限制，在極限內去爭取最大的自由，而這種純化卻把藝術家變成物的性能的奴隸，是物，而不是藝術家在畫。對材料性能的摸索，本應該提供更多的造形手段，如果不把手段弄成目的的話。藝術家要滿足於材料提供的可能，只展示這種可能，不把這些可能用來創造自己的形象，還要畫家做什麼？

限制藝術家把材料的可能性進一步變成藝術品，也還來自追趕時髦的這種藝術觀：不斷向純度進軍，彷彿非此便不夠現代。這種現代病到處蔓延，往往令藝術家本來具有的秉賦和才能也喪失掉，原有的審美判斷失靈，無所措手足，不覺被時興的浪潮席捲，急匆匆，何去何從卻並不清楚，河流過去之後，只留下一片荒蕪。

你得重新找尋繪畫的起點，找回形象，可你又不想再描摹自然，得走一個相反的過程，從內心出發，去發現光源。其實，只要潛心內視，便會發現，竟然處處可以發光。內心視象沒有景深，幾何的分解和拓樸的模型都達不到，又總在游移，需要追蹤。內心視象在物理的空間之外，竟又在時間之內，凝神與游思，都無限有趣。

　　消滅掉符號，除卻象徵，逕直去抓住形象。
　　把偶然性賦予規律，給演變以方向。
　　運動給畫帶來生機，那怕是一瞬間，也在過程之中。
　　把混亂也變成演變的過程，這混亂也就有意味了。
　　把光也作為繪畫的對象，甚至當作主題。
　　把無形變成有形，把無形也作為造形的手段。
　　再把形當作物來畫，把物當作光的陪襯，支持光，突出光的效應，而光無所不在。

　　把形，最簡單的形，但不是幾何的、無生命的、抽象的點面線，而是一道筆觸，一團墨點，一片水跡，給以質感，都帶上意味，賦於自然的形態，給以生命。
　　具象與抽象的絕然分野，來自藝術分類學的觀念，把觀念從畫中趕出去，得到具體的形，自然生成的形，感性的形，多麼美妙的形！

　　把運動作為繪畫的主題，畫運動的變化與對比。
　　把音樂引進畫裡，畫音樂的動機，不畫樂句；畫韻味，但不畫旋律和節奏。

　　把繪畫的材料用得近乎透明，半透明或透明，把材料的理顯露出來，讓繪畫的材料透氣，讓繪畫性同繪畫的材料相依存，也保留材料的質感，又通過材料來傳達繪畫的趣味。

　　還畫空氣，畫風，畫火焰，畫飛，畫升騰，畫消融。
　　畫無形的，畫感覺，畫情緒。
　　畫有形的而不描繪，卻賦於感性，一個可以感觸到的世界就在你畫面框定的窗口裡，

而這窗口明亮又幽深，景象看不盡。

把驅逐掉的文學性也找回來，畫欣悅，畫憂傷，畫苦悶、不安和恐懼。

畫寂靜，畫內心的幽深，透過心理的空間，畫在時間的流程中那瞬息變幻的影象，那雖然幽微卻畢竟屬於你那內在的世界，可你不畫邏輯，排斥狡獪的辯證法。

不畫語言，不在繪畫中搞書法，字或是符號。
把概念一概清除出去，把精神招回來，畫無法言說的禪及其他。

作畫的此時此刻的感受，如此真切，如此實在，你捕捉的就是這種感受，而把觀念和歷史排除在外。

每一個畫家都有自己的藝術觀、方法和言說。然而，你看的是作品，言說不過是確認你的感受，可一旦通過語言，便被語法和思維的邏輯束縛，言說對藝術來說，又總顯得武斷、片面而貧乏。

你在作畫時才得到愉悅和欣慰，言說總令你頭疼，也包括談你自己的畫。你在作不了畫、不知怎樣畫的時候、沒有畫畫的衝動時，才言說。

言說，也不是為你找尋理論根據，而是為自己辯解。藝術家自戀的排他性，總促使言說變成辯論。然而，作畫時卻不可能找個對手，藝術家在創作時也沒有對手，闡述觀念，才需要對手。

而藝術家要是不能從同對手的鬥爭中解脫出來，也出不來藝術，這也是藝術創作活動的本性。藝術之有趣，只在於出現什麼，生成什麼，而不在於打倒誰。
畫家只有在繪畫中才得到充分的滿足。你可以長時間凝視你的畫，而且很難結束掉

它，一張畫總也可以畫下去，是直覺告訴你：打住！或者，出於很實際的原因，畫廊的展期到了，得交畫。

畫總在生成，也是你樂此不疲的原因。畫的時候，總也在發現什麼，而不在描繪，畫在不斷提示新的可能，你還無法窮盡。往往是畫在引導你走向一個方向，某個前景。

從畫面的中央開始，或從邊沿著手，很不一樣。從深到淺，或是相反，也不一樣，不同的經歷導致不同的發現。從深處退出來遠望，和從全景進入細節也不一樣，不同的看法帶來不同的結果。

意思是逐漸顯現出來的，並衍生出別的意思，還得統一在畫面裡，是直覺在提示你，那樣不行，這樣就成。而今天看來行，到明天又沒準不行，看來看去，直到畫面終於穩定了，這作品才算完成。

張力是在畫面內實現的，傾斜也得在畫面內平衡，否則這畫掛不起來。
空白，同樣也可以起到平衡的作用。空白也要成形，比如成為光，或是空間，畫面的空間，抑或畫中的空間。

你同畫面中形象的關係總在變化，往前，或是後退，不斷調整距離。近看，細看，或遠看，你的視線都不在畫面之外。這也是個極普通的畫畫的常識，問題是，你是否真進入畫面？真進入了，這平面便不再是二度的，也還在時間之中，說的當然是感覺，而不是關於時間的觀念與思辯。總之，你作畫或看畫的時候，都不倒過來頭腦著地。

十四、溶解東西方的水墨

墨，很可能成為藝術的一個黑洞，會把色彩和光線全吸收掉。你明白面臨的危險，得用水把墨化解為各種深淺不一的調子，才能表現出生機。

墨無水，沒有生命，水墨交溶才千姿百態。但這種造形手段也還只是成為藝術的條件，不可以自足，你也不以玩弄水墨為滿足，而是通過水墨交溶，把感性與精神也融合到繪畫中，追求的是一種境界。

境界說，來自中國傳統畫論，一種東方的審美觀。那最高的境界稱之為空靈，也是一種審美評價。可你並不以此作為你的畫要達到的極致，況且，一千年多年前，唐代的王維，根據後人的論說，已經達到了。然而，他的畫早已失傳，就其詩的成就而言，倒確實達到了這番境界。

唐宋七百年間，中國的水墨畫，無論技藝還是美學，都已奠定了堅實的根基。從保存至今的宋人一些原作可見，米芾和梁楷他們的技巧與藝術都登峰造極。之後，明清之際，雖然有所突破，也還離不開這大格局。

你的水墨不顛覆這深遠的傳統，也顛覆不了，只不過轉向西方，把西方油畫的另一根深柢固的傳統達到的質感和感性，引入到水墨畫中。你以為，感性與精神可以同時體現在繪畫中。而造形，則在具象與抽象之間，這也是你在繪畫中要找尋的位置。

歐洲的現代繪畫，從後期印象派到野獸派，多少受到亞洲傳統繪畫特別是日本浮世繪的啟發。文藝復興以來建立的透視法丟棄了，回到繪畫的平面性，對繪畫性的強調成了現代繪畫的主流。相反，差不多同時期，從歐洲傳入亞洲的西方寫實主義的方法，卻成了東方現代繪畫的主流，透視同西方的科學技術一樣，都被認為是藝術進步的標誌。

你生長在中國，對傳統的水墨畫的平面佈局不以為奇，西方傳統油畫中的光影和縱深卻令你著迷，不同文化傳統的時差對你的視覺感受毫無意義。你甚至也學了一陣透視法，但那種立體幾何的分析，測繪的視角和定焦點又讓你畫畫的趣味全無。直到你許多年後，看到蒙克美術館中的白鵝，遠遠的竟朝你走來，且不管你轉到那個角度，你才領悟到這就是你在繪畫中要得到的縱深感，你把這隨後稱之為假透視。

　　你也迷戀過色彩，直到七十年代末，你第一次來巴黎看到了梵谷和莫內的原作，便明白你在中國弄的那些油畫不值得再畫了。也是那時候，在巴黎看到了趙無極的抽象水墨和畢卡索用中國墨作的速寫，你便轉回到水墨上來。但你不想重複這古老的傳統，卻又從中看到水墨的可能性遠未窮盡。

　　從水墨造成的黑白之間深淺的過渡中，你不僅看到色調的差異，也還發現調子的過渡與對比能喚起光的效應，也造成畫面的縱深，這便提供了一種在傳統水墨畫中未曾追究的造形語言：用光以及在畫面中造成縱深，成了你的水墨畫的新課題。

　　拿西方繪畫理論來詮釋傳統的中國畫的布局，有一種解說，稱之為散點透視。大抵是為傳統辯護，以期說明西方的透視法未必有中國畫高明，而西方繪畫中的法中國古已有之，甚至更為高明。這也是中國式的傳統與現代的辯論，對畫家來說，既無益也無用。藝術家需要的不是這類籠而統之的解說，而是在不同的文化與藝術方法的差異中去發現新的契機，從而找到自己的路。

　　無論中國的寫意水墨，還是裝飾性的工筆畫，畫面的空間仍然保留平面，並不企圖把整個畫面變成為一個直觀的視覺空間，畫中的遠近關係既不確定視角，也不設置焦點，同樣是表意的。寫意畫的留白更隨心所欲，不模寫視覺經驗。繪畫的空間在中國傳統繪畫裏，不如說是心理的空間，畫面上大面積空白不只是用來題款，也是意象的寄託和筆墨的氣韻所必需的，畫面畫滿了倒是大忌，意象反而舒展不開。

西方繪畫中的再現視覺經驗，同中國畫的寫意表現，南轅北轍，兩種截然不同的繪畫觀和方法，無所謂是非優劣，看的是藝術家的才能和有無獨創性。而西方現代繪畫轉向平面的繪畫性，同樣也不能看作是對東方繪畫傳統的仿效，自有其由現代性推動的形式主義的內在根據。

　　你用水墨去製造視覺的直觀，而留白卻轉變為光的效應，灰黑白的層次也成了縱深的空間。這種假透視有時甚至接近攝影，似乎脫離了中國水墨的傳統。而你又不排斥意境，仍然把營造意境作為你繪畫的一個宗旨，雖然不是唯一的。因而，中國水墨傳統的精神畢竟潛藏在你畫裏，但已無明顯的中國意味。

　　你從中國傳統的水墨山水中出來，找尋的是你個人的形象，一種包涵意境的內心視象，而又不直抒心態。你的畫訴諸視覺經驗，卻不遵守立體幾何的透視法，但你又注注把對內心視象的凝視來形成畫面上的焦點。

　　如今，西方的潮流幾乎左右全世界，連一向固守藝術傳統的亞洲也不例外，西風來的甚至比歐洲更猛。一浪接一浪的西方新潮流，對於在時間表上晚到的在做當代藝術的東方藝術家們來說，再怎樣追趕也擺脫不了落伍之憂。西方當代藝術的時代病，同樣感染了許多東方的藝術家。

　　然而，西方藝術不斷革命與顛覆的同時，東方藝術的傳統卻依然堅實而頑固。就中國水墨畫的傳統來說，唐宋以來奠定的美學和藝術表現方法至今也顛覆不掉。講究師承注重繪畫功力的傳統繪畫，依然不衰，苦惱的只是做當代藝術的東方藝術家，再加上時差，出路在哪裏？

　　放下苦惱，便不苦惱了，這也是一種東方的智慧，並非語言的遊戲。丟掉時差，丟掉藝術革命或藝術的顛覆，也放下傳統，而非打倒傳統。不理會唯物主義的藝術編年史，每一個藝術家都活在當下，都有一雙眼睛，又有自己且已形成的審美趣味，儘可用自己

的眼光去感受，去審視，藝術創作的種子就在自己身上。

　　此時此刻，沒有傳統，也不管時代的風潮，一個人面對藝術，面對人類藝術的成就，再審視自己，找尋自己的形象和方法，畫自己的畫，看看能做出什麼有趣的事來，而把評價留給他人，不妨是個非常現實的解決。

十五、意境與自在

　　你在擺脫中國傳統繪畫中的布局、形象以及筆法的時候，並不丟掉意境。意境既是畫家作畫時的一種心態，又體現在畫中，是水墨畫的精神，同樣也浸透在中國古典詩詞中。

　　意境有如詩意，但不抒情，而是寓心態於景象，通過形象來達到精神。意境首先來自觀注，畫中的形象和營造的環境並不著意喚起具體的聯想，卻又進入一種心境，有所可看而又看不盡。

　　意境在畫中，又逸出畫外。畫中筆墨的情趣和韻味，都可以借助造形手段實現在畫面上。人觀注時，便誘導入畫，也體會到畫家做畫時達到的類似的心態。

　　傳統水墨畫中喚起這種心態的形象，同中國古代文人的隱逸精神聯繫在一起，也是一種生活方式觸發的情趣在藝術上的投射。但是，這種生活方式已經消逝了，你也不必去懷念這種已經不存在的生活，隱逸離你十分遙遠。你在畫中要表達的是你此時此刻的感受，當然也就不必去重複傳統水墨的形象，得找尋你的心象，用你的筆法，通過你的表現，達到你此時此刻觀注引起的感受。

　　藝術家從事創作時原本的衝動，也是產生藝術的根由。藝術原本也出於內心的需要，藝術的社會價值和時代流行的價值觀，則是隨後加上去的。

　　藝術家回到內心的創作衝動，得到的形式與表現，都發自這內在的脈動。他所以成為藝術家，也因為能夠把混沌的感受和衝動訴諸可見的形象，把他人也會有的體驗，變成視覺形象並且表現出來。而藝術家的秉賦、才能與技藝的強弱，決定他的藝術表現是否充分，是否有力，是否獨特而傑出。

排除妄念而保留藝術家的想像，一種東方的智慧？也古老而過時了。此時的東方卻也在發瘋，不到西方清醒過來之前，這瘋病還得浪發一陣子。而太平洋後現代的西風遠比這地中海來得更猛，都是生怕過時落伍的緣故。

　　一個藝術家，脆弱的個人，對抗不了時代潮流，如果不願被席捲掉，唯一的生存之道是退居一邊，待在社會的邊緣保持靜觀，才有可能繼續做自己想做的事，畫自己想畫的畫。

十六、一句實在話

這一個世紀的政治革命紛紛自行了結，同支撐社會政治革命的意識形態相聯繫的藝術革命，也已把藝術顛覆了而面臨危機。面臨新世紀的藝術走向何處？以顛覆為綱的現當代藝術的編年史寫到這最後一頁，還怎樣再繼續下去？

你一個藝術家，別當預言家，只能做你做得了的事，回到繪畫。而當今的藝術家要想保持個人的獨立，不如把歷史撩到一邊，一身輕鬆，好畫自己的畫。

回到繪畫，是回到藝術家的直覺，回到感覺，回到活生生的性命，回到生活，回到當下，永恆的這此時此刻。

回到繪畫，是回到審美，告別觀念的遊戲。
回到繪畫，是回到視覺，回到感性，回到感覺得到的這無限豐富、無限生動的現實世界。

回到繪畫，是回到人，回到脆弱的個人，英雄都已經發瘋了。回到這物化的時代還努力想保存自己的脆弱的藝術家，他的掙扎，他的畏懼和絕望，他的夢想，他只有夢想還屬於他自己，而他的想像卻是無限的。回到他夢想中期待的清明，那一點剩下的美，連同他的憂傷，他的自虐與自殘，他沉溺在痛苦中求歡。回到他的孤獨與妄想，他的罪惡感、欲望與放縱。他當然也還有精神，那是他對自己的一點意識，飄浮在下意識之上，對他自己的觀審。

回到繪畫，是回到人的真實感受，也只有個人真正感受到的才是可靠的，那怕也無法驗證。不管未來，未來就是這永恆的當下，瞬息變化，他只靜觀這當下，也讓他背後那第三隻眼觀注他自己在這世界投下的影像。

回到繪畫，是從一種盲目的藝術自主卻導致藝術消亡的機制裡解脫出來，從而爭取藝術家的自主，重新贏得對藝術的信念和創造力。

回到繪畫，並非回歸傳統去揀回前人已經充分表達過的形式與趣味，而是回到藝術，回到藝術中去發現並未窮盡的可能，開掘自己的表現。

回到繪畫，在不可畫之處作畫，在畫完了的地方重新開始畫。

回到繪畫，在藝術的內部去找尋藝術表現新的可能，在藝術的極限處去找尋無限。

回到繪畫，回到一個多世紀之前現代主義的起點，去找尋另一個方向。

回到繪畫，回到繪畫之初，找回繪畫失落了的根據，重建信心再畫。

回到繪畫，是一個畫家從現代藝術博物館裡剛看過最新的當代藝術世界巡迴大展後不加思索脫口而出的話，也是許許多多當今還在畫的藝術家都有同感的話，更是許多藝術愛好者的話，還是無數不明白藝術何以要顛覆掉的廣大觀眾沒說出的話，大抵是不明白藝術幹嘛要顛覆？又究竟要顛覆誰？他們並不同藝術為敵，而藝術的敵人究竟在哪裡？

回到繪畫，是告別藝術革命和革藝術的命的時代，把藝術從意識形態遺留下變得僵死的原則裡解脫出來。

回到繪畫，是讓藝術從一種歷史主義和空洞的辯證法的陰影出來，呈現藝術本來的面貌，讓藝術作品自身說話。

回到繪畫，從空洞的言說中解脫出來，把觀念還給語言，從不可言說處作畫，從說完了的地方開始畫。

回到繪畫，是一句極為樸素毫不時髦實實在在的話。

一九九九年五月於法國拿普樂城堡

（本書寫作得到法國文化部南方藝術局贊助，特此致謝。）

GAO XINGJIAN

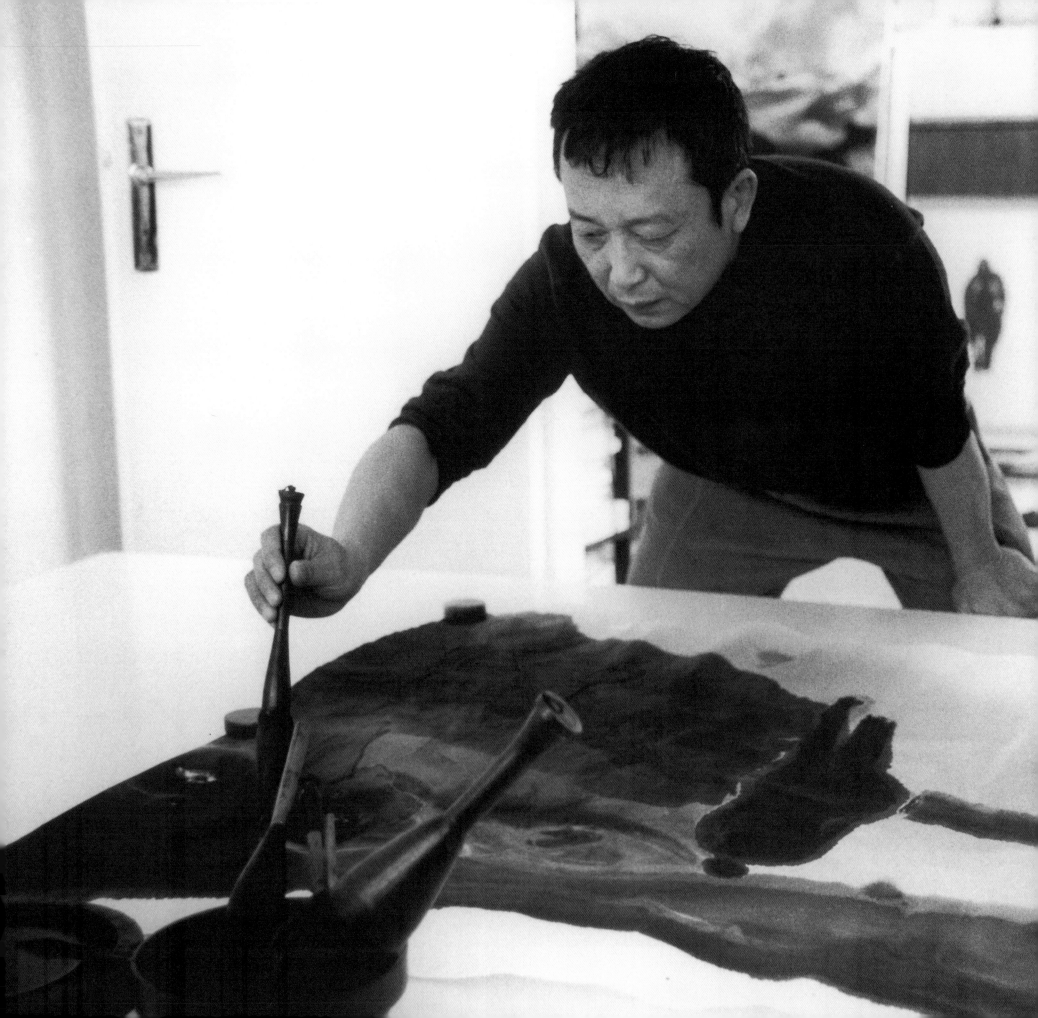

攝影　西零

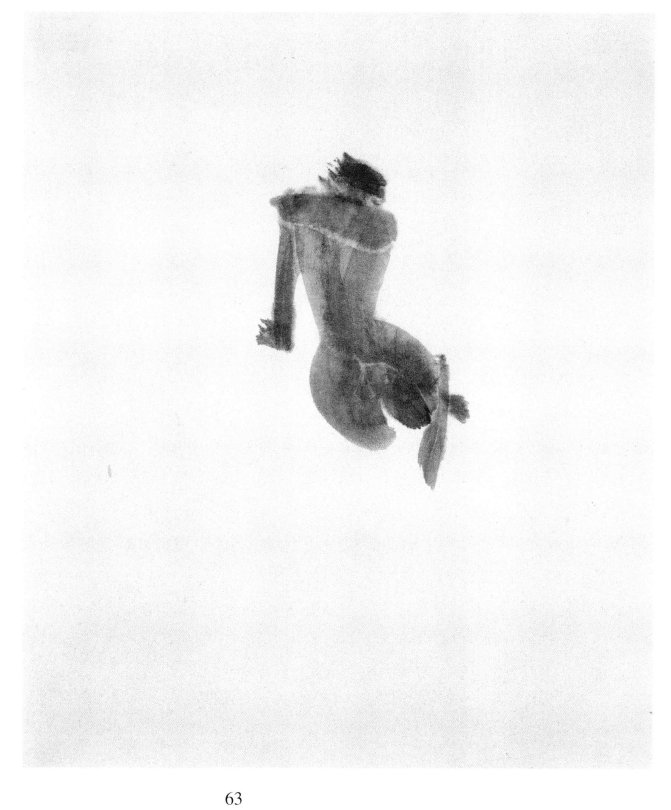

素描
Une étude
32x22cm
1964

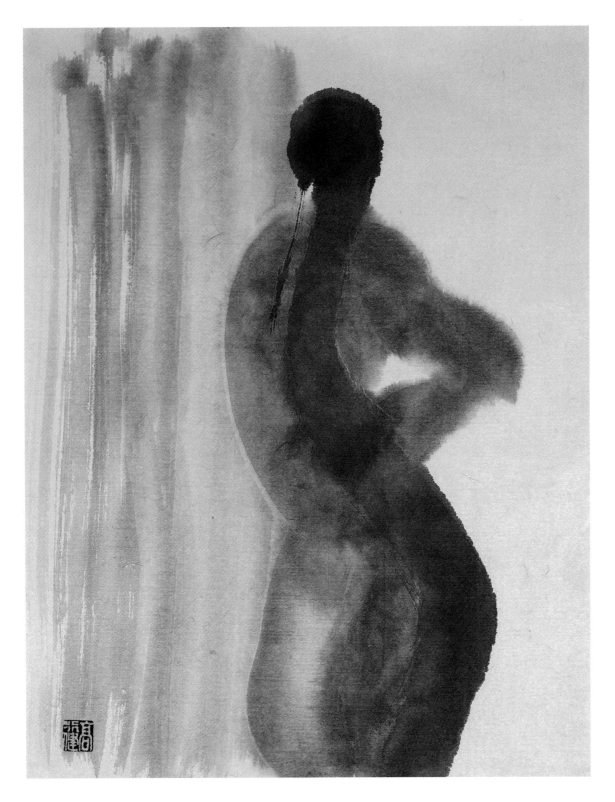

裸體（之一）　Le Nu 1,
49cm×39cm　1978

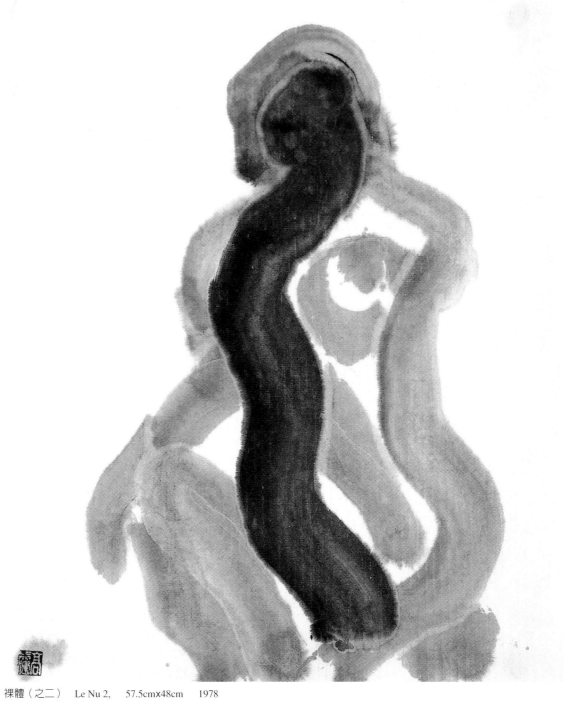

裸體（之二）　Le Nu 2,　57.5cm×48cm　1978

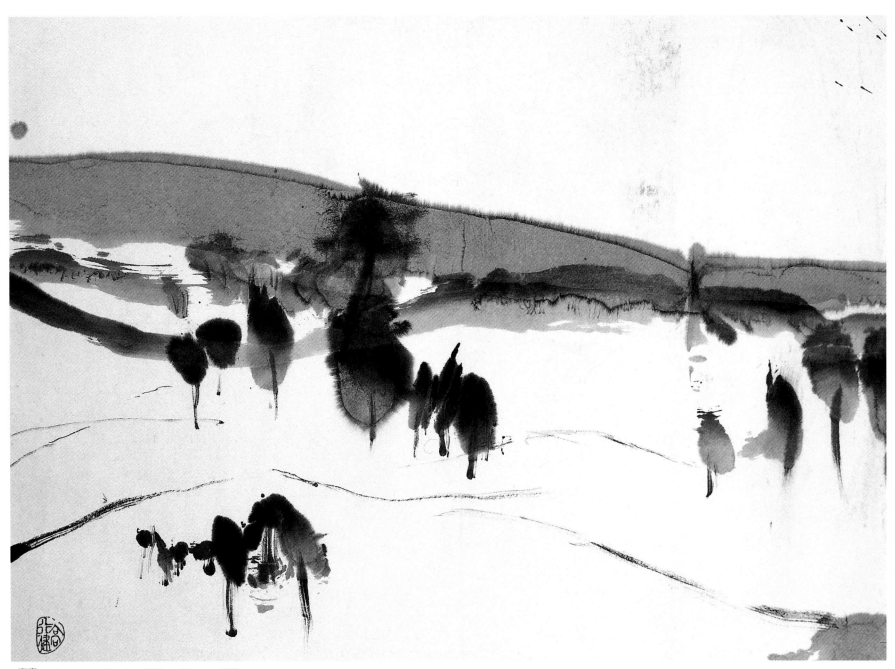

寫意　Esquisse de l´esprit　66.5cm×90cm　1979

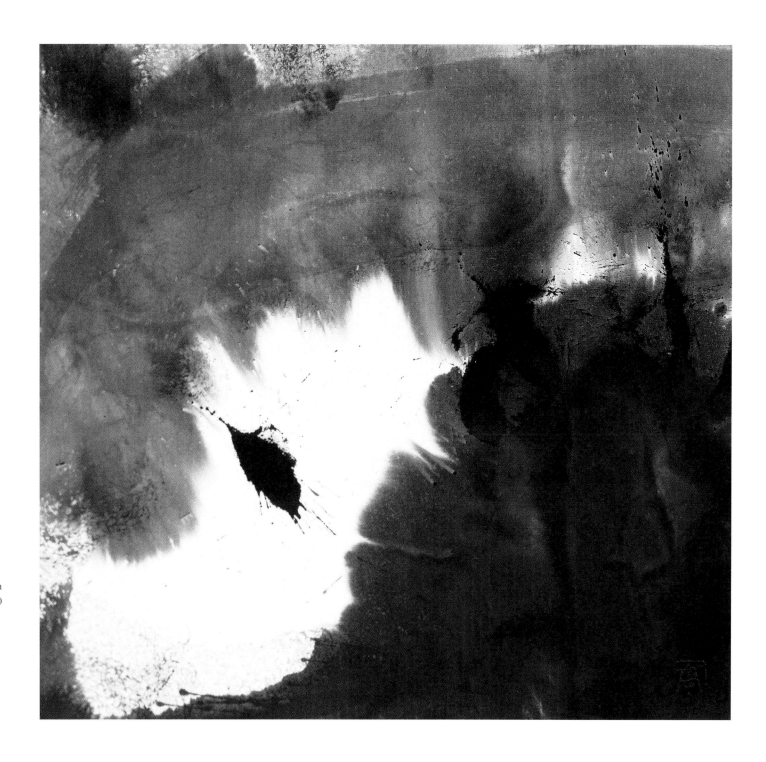

無題
Sans titre
43cm×51cm
1980

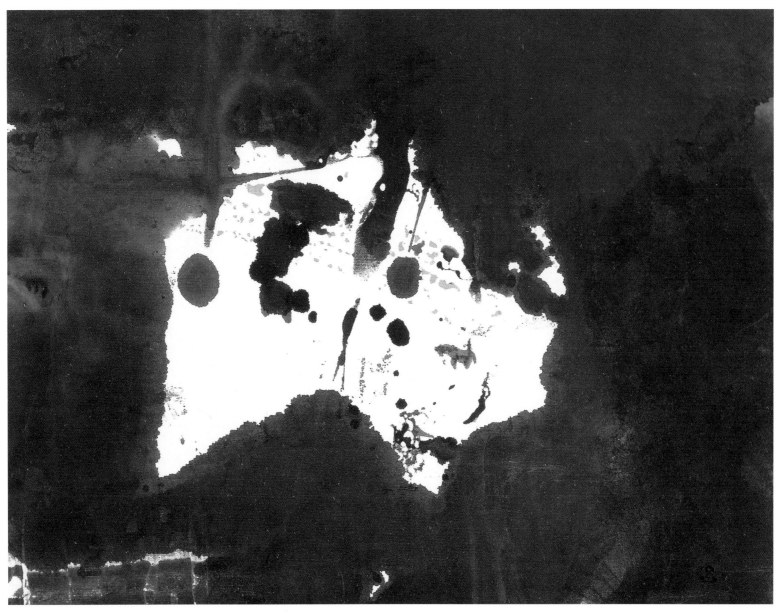

隨意　Laisser aller　58cm×44cm　1981

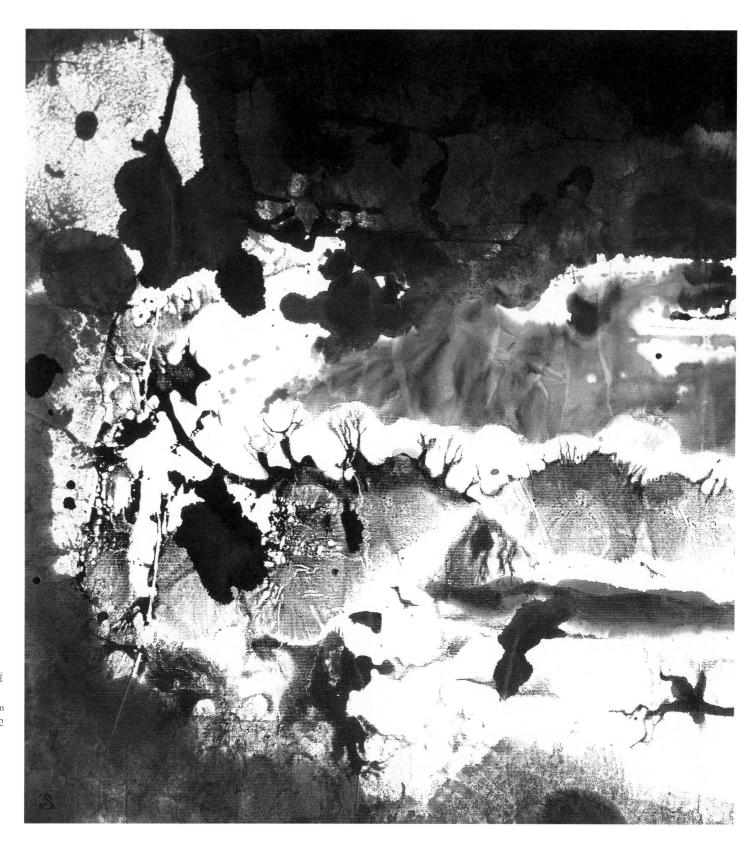

傳說
Légende
60cmx55.5cm
1982

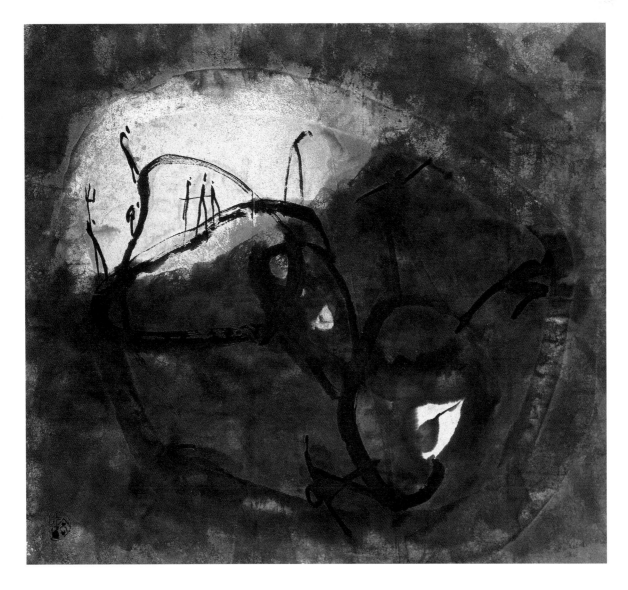

幻覺
Hallucination
66.5cmx74.5cm
1983

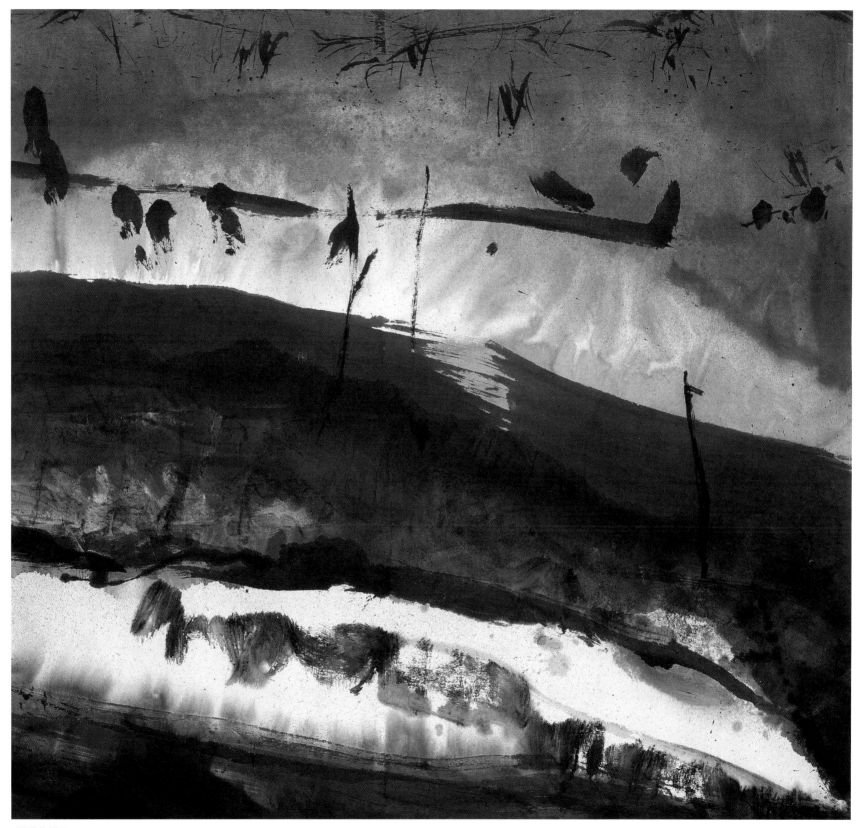

野性的世界　　L'Univers sauvage　　108cm×115cm　　1984

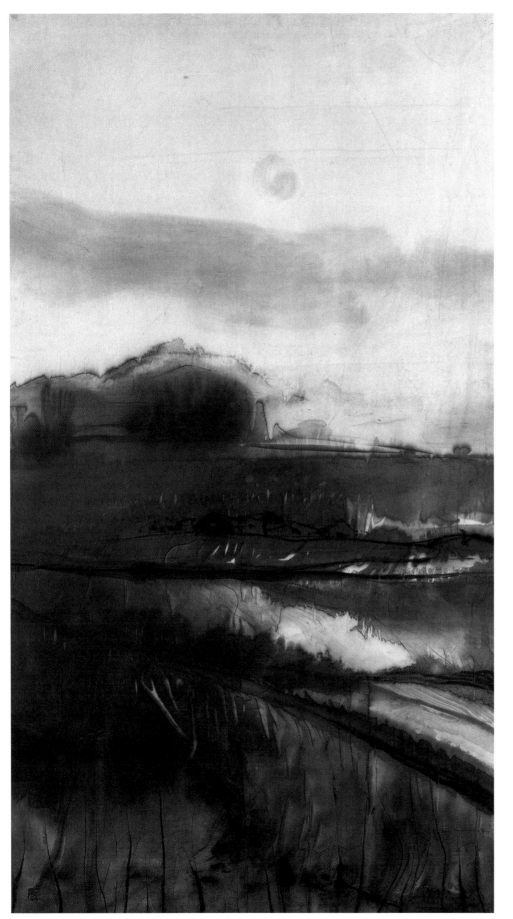

入夢的村莊（絹本）
Village en rêve
167cm×93.5cm
1985

夜
La Nuit
102cmx75cm
1986

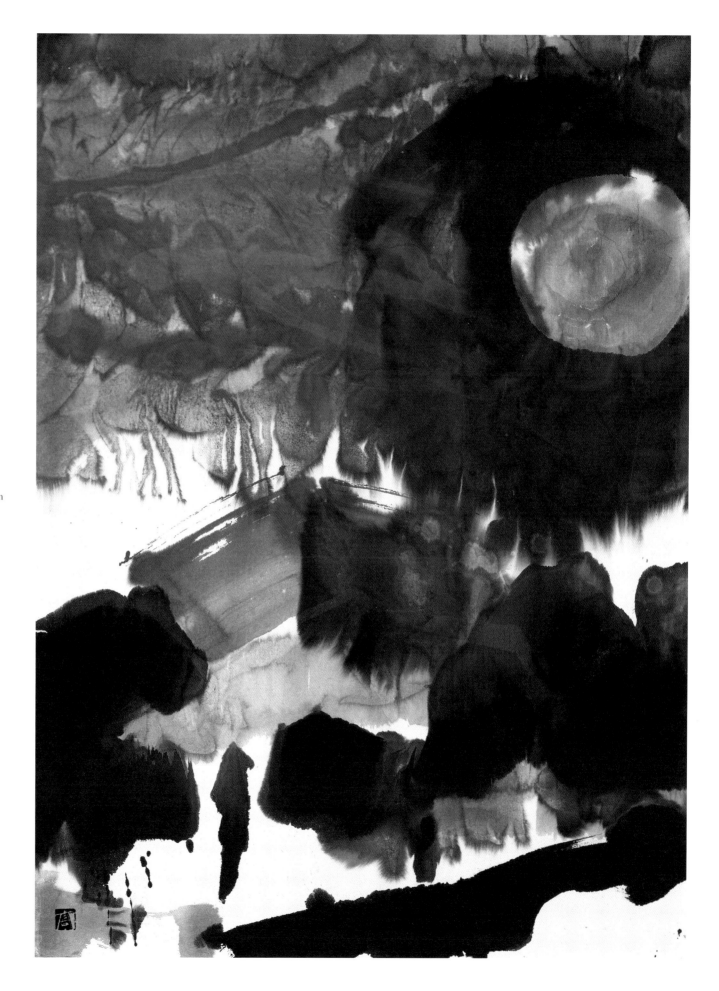

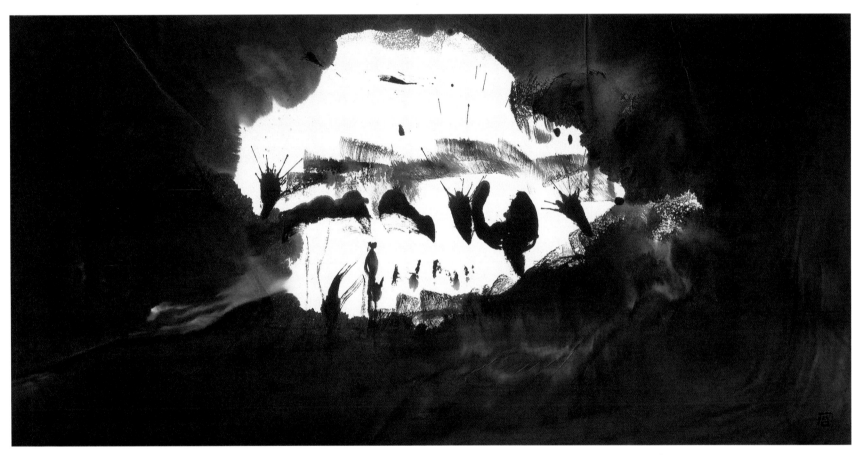

童年　　L'Enfance　　67.5cm×138cm　　1987

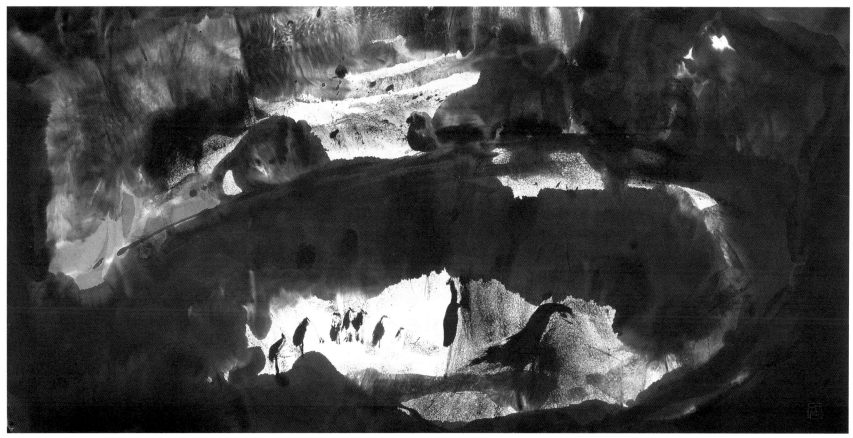

鳥國　　Le Royaume des oiseaux　　67.5cm×136.5cm　　1988

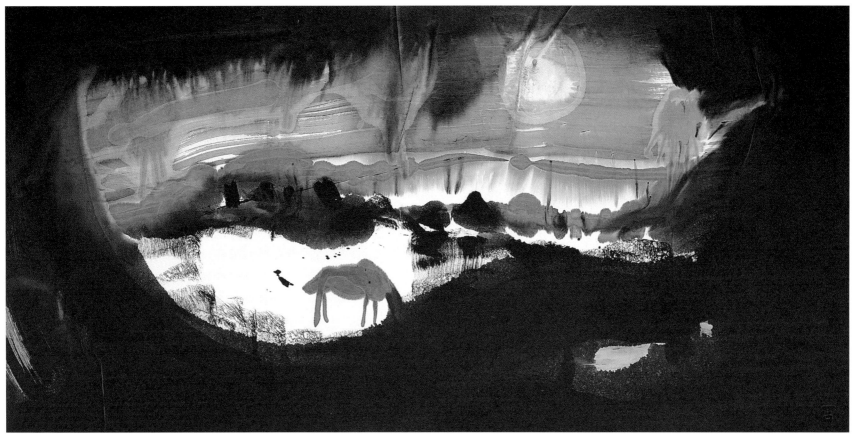

夢中　　Dans un rêve　　67.5cm×136.5cm　　1988

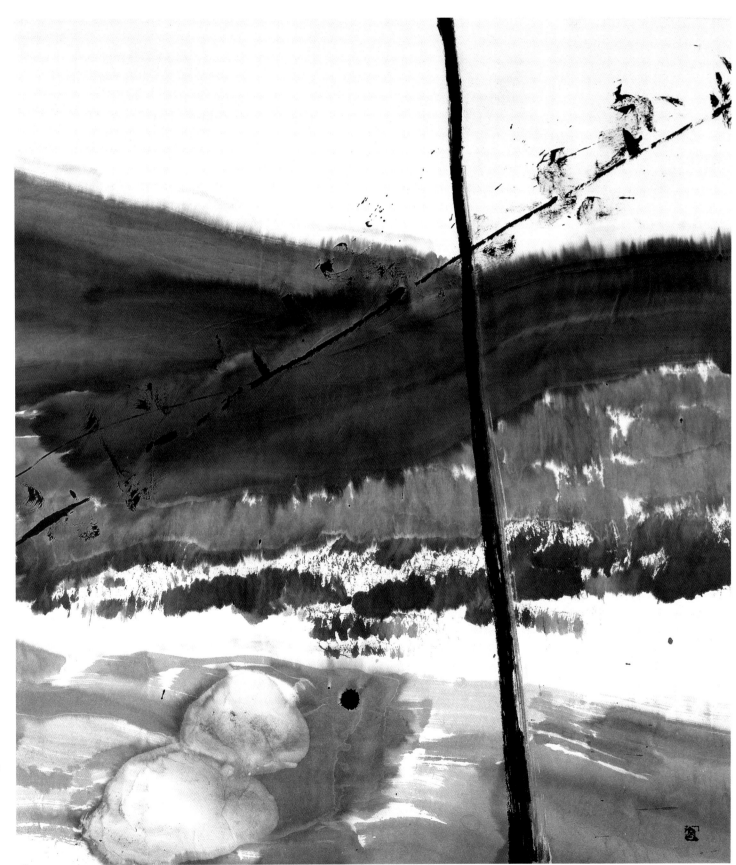

起飛　Le Vol
82.5cm×73.5cm　1989

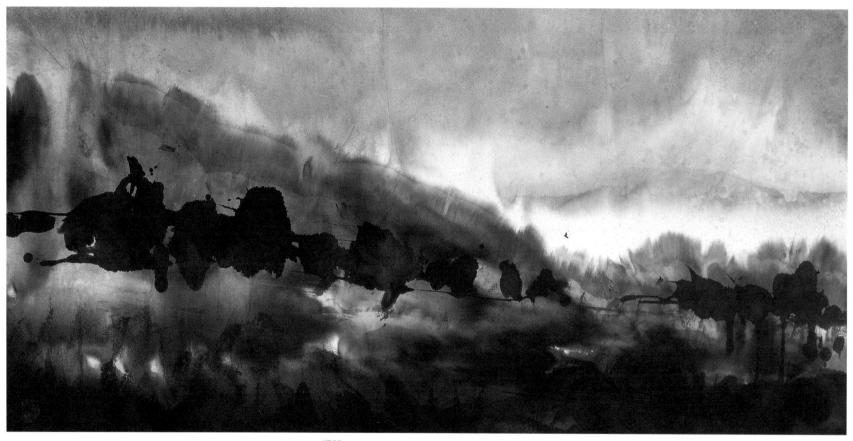

一瞬間　　Tout d'un coup　　69cm×137cm　　1989

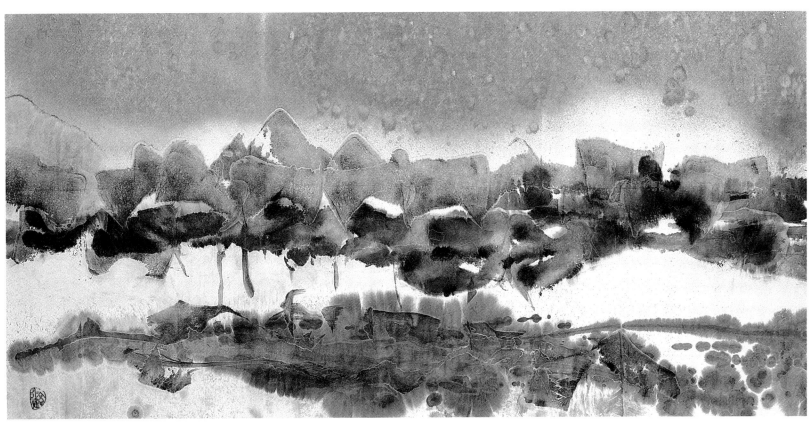

雪　La Neige　76cm×136cm　1989

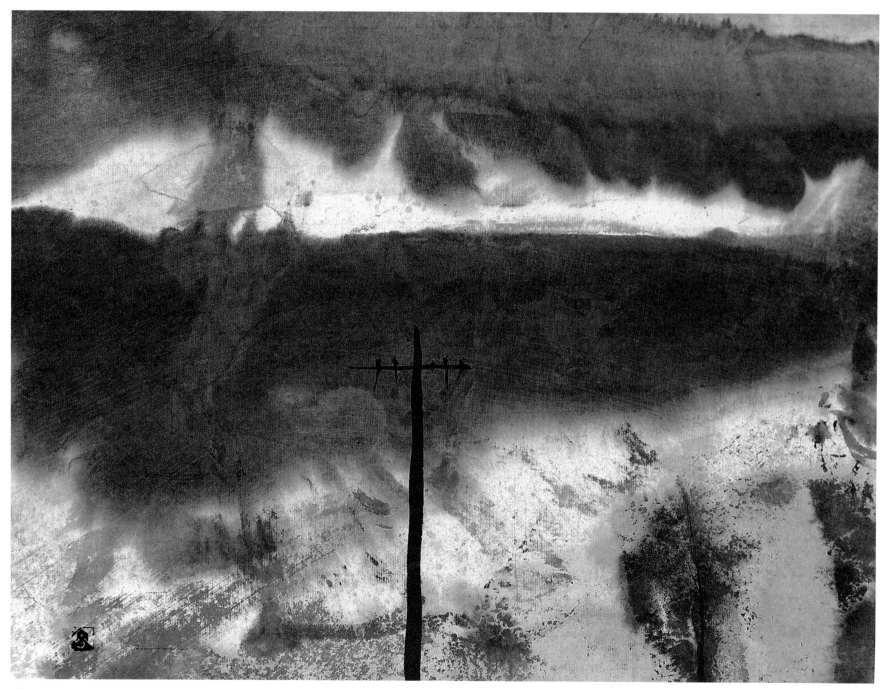

犧牲　Sacrifice　44cmx56cm　1989

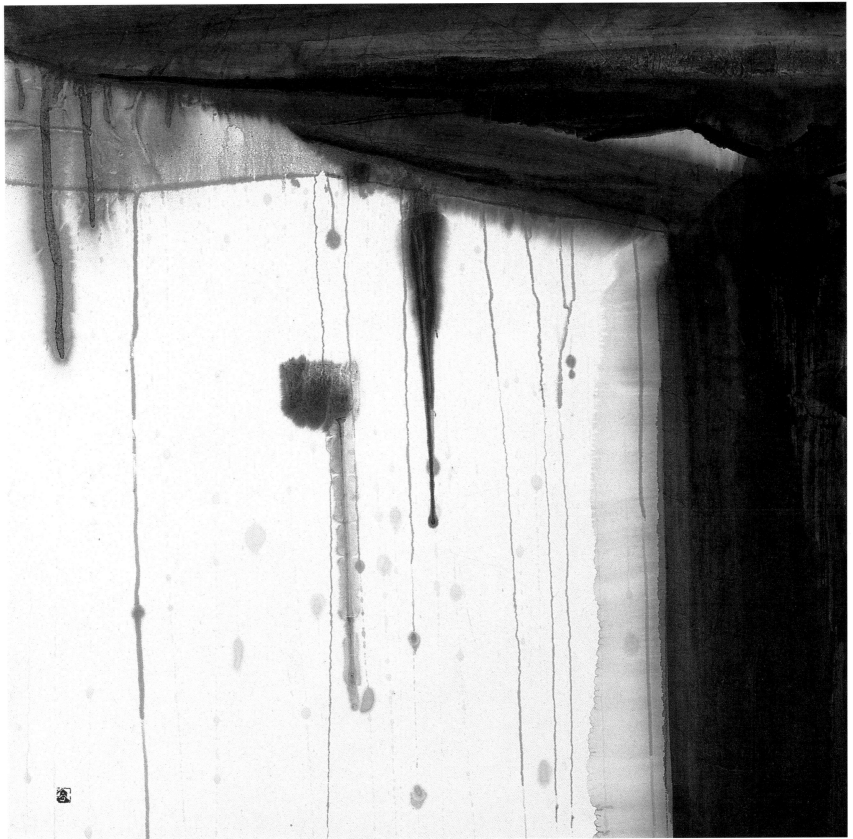

鄉愁　Nostalgie　83cmx85cm　1990

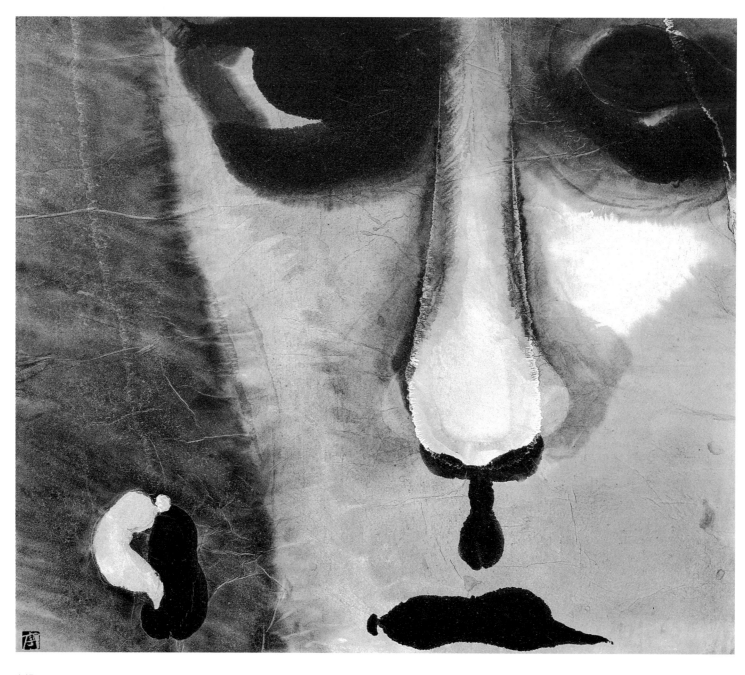

内視
Regard Intérieur 82.5cm×96.5cm 1990

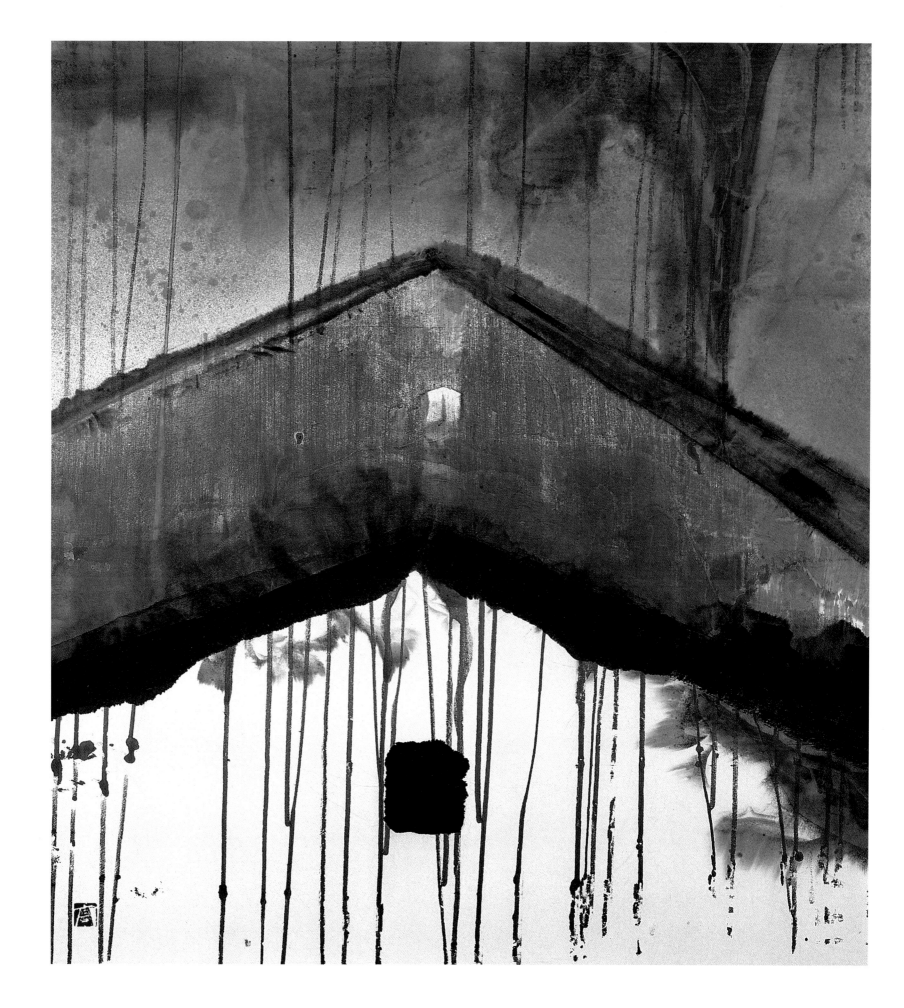

回憶
Souvenir
90.5cm×83.5cm
1990

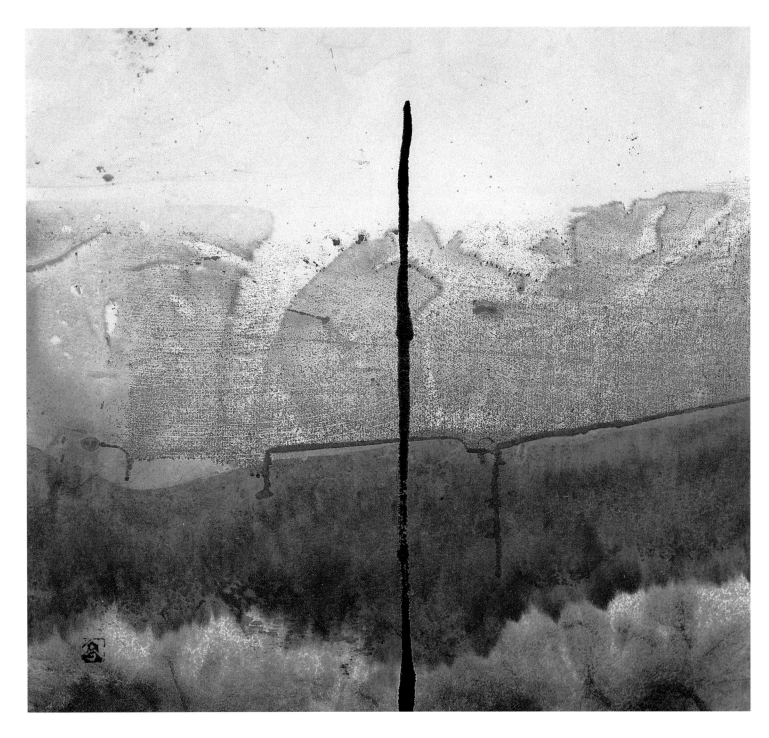

幻影
Le Simulacre
47cmx45.5cm
1990

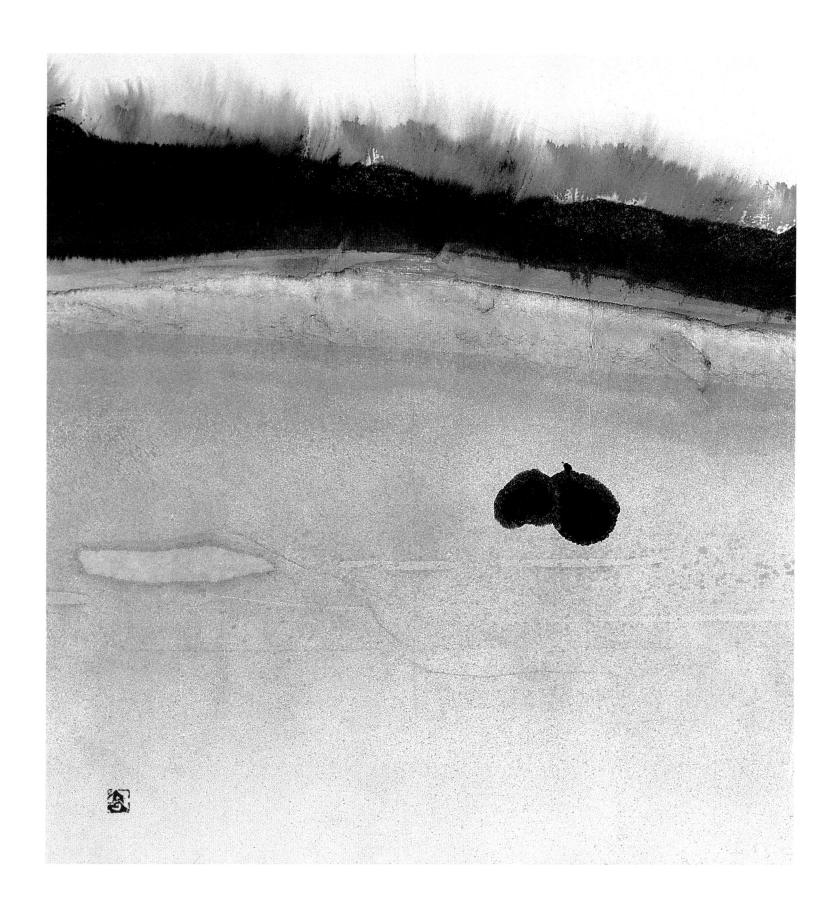

初冬
L'Hiver précoce
50cmx56.5cm
1991

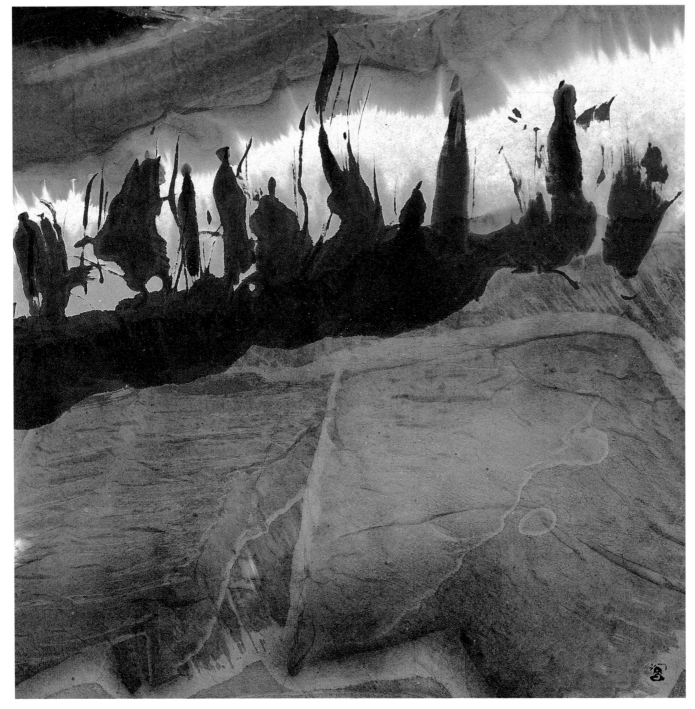

影子　Les Ombres　59cmx59.5cm　1991

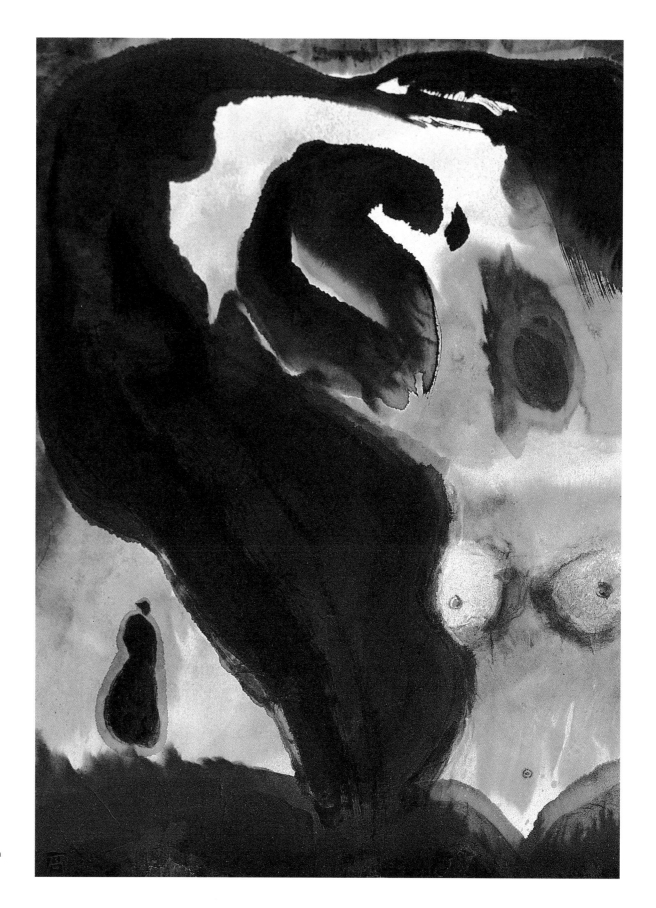

火
Le Feu
94.5cm×67cm
1991

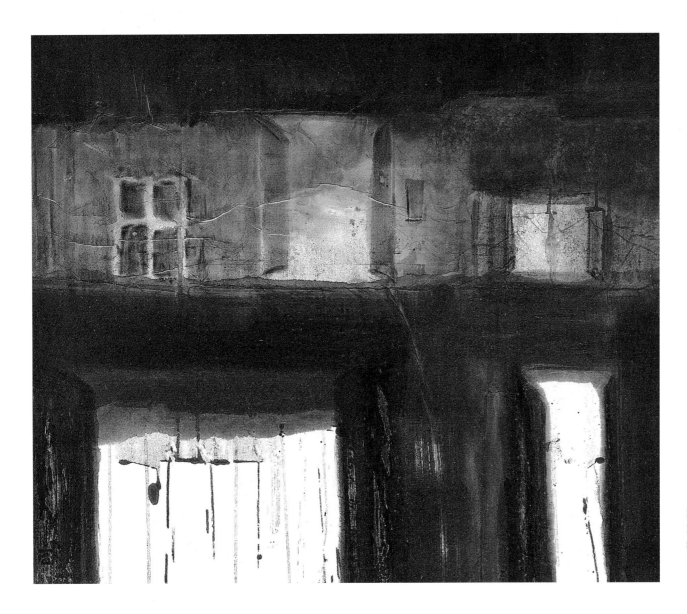

裡裡外外
L'Intérieur et l'extérieur
81.5cmx96cm
1991

童話
Conte de fée
101cmx103cm
1991

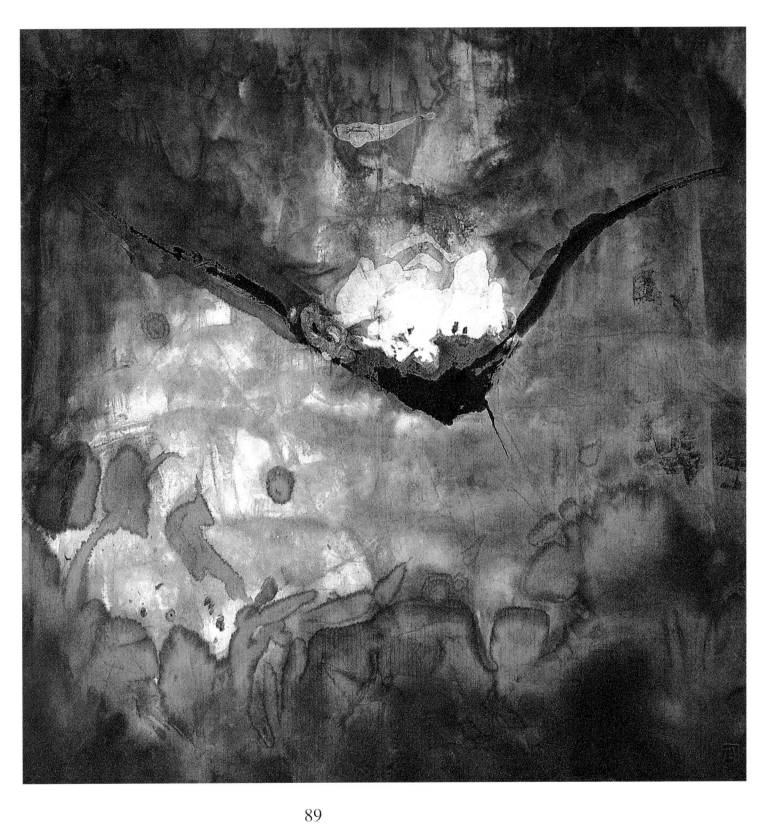

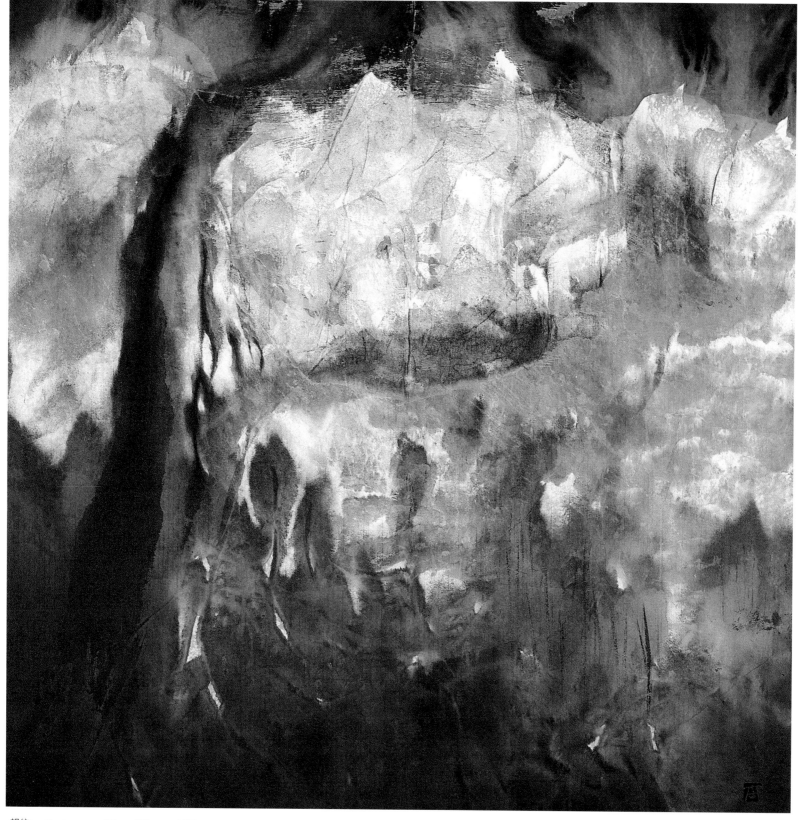

想往　Espérance　101cmx103cm　1991

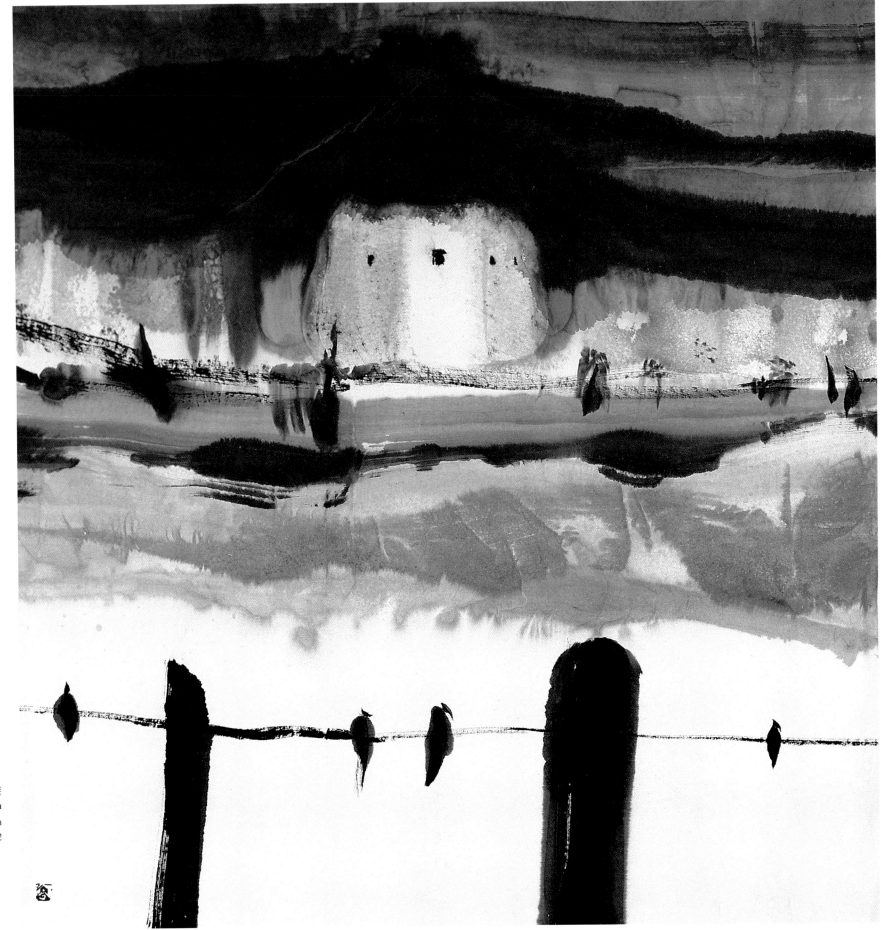

城堡
Château
80cmx76cm
1992

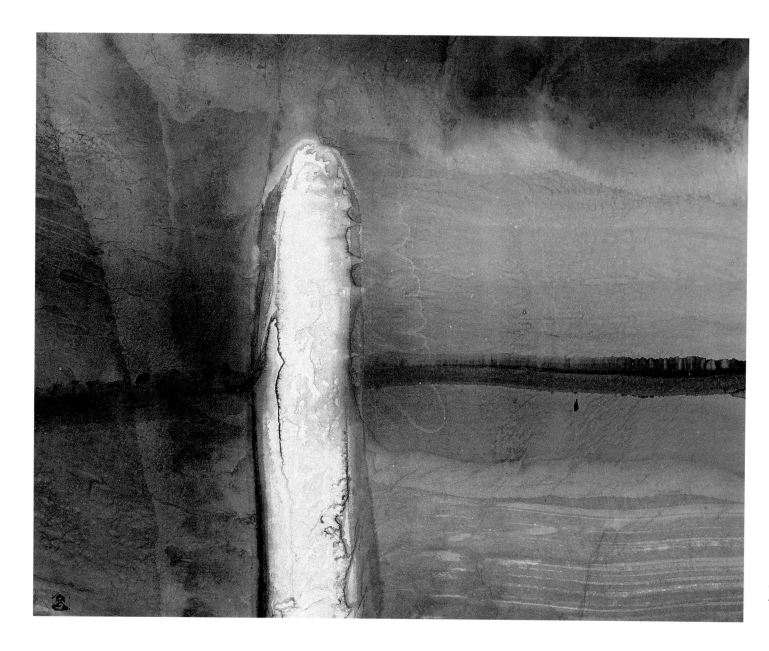

北方
Au nord
45cmx56cm
1992

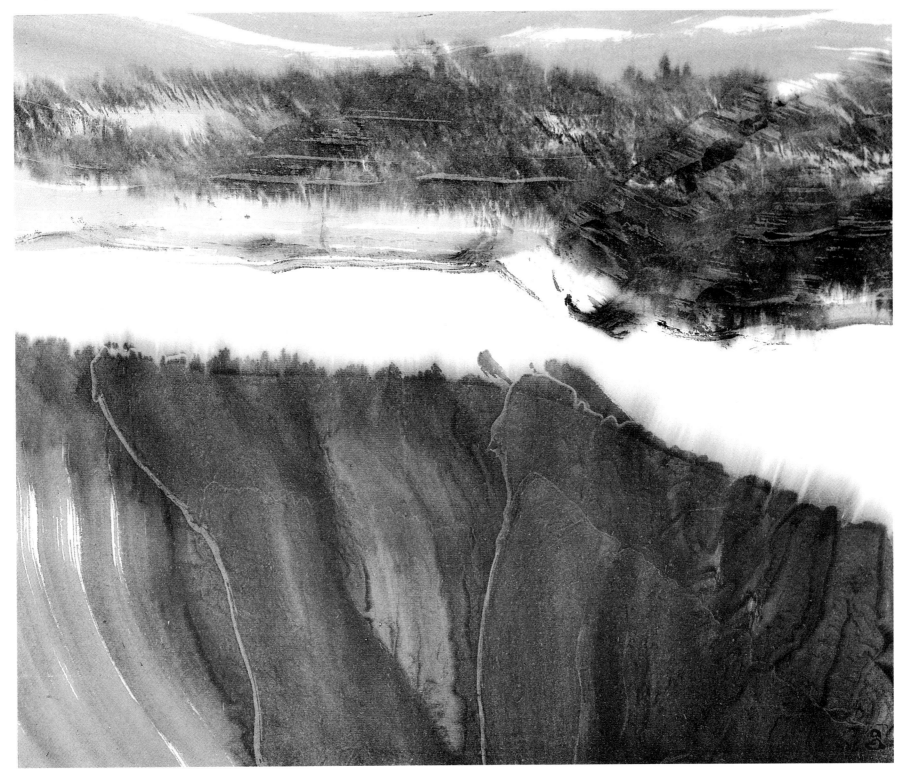

雪下　Sous la neige　44cm×51.5cm　1992

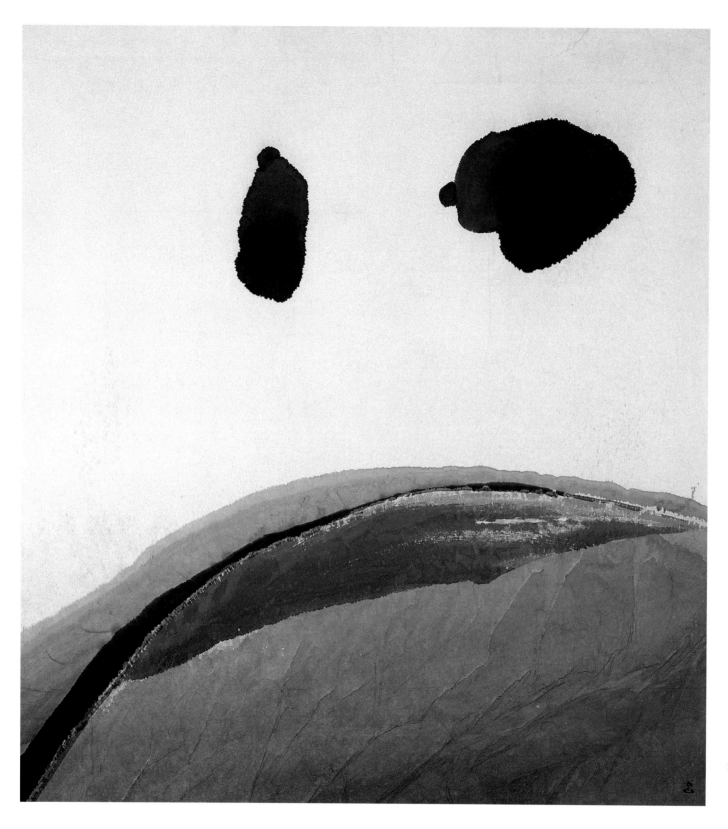

黑色幽默
Humour noir
88cm×84cm
1993

94

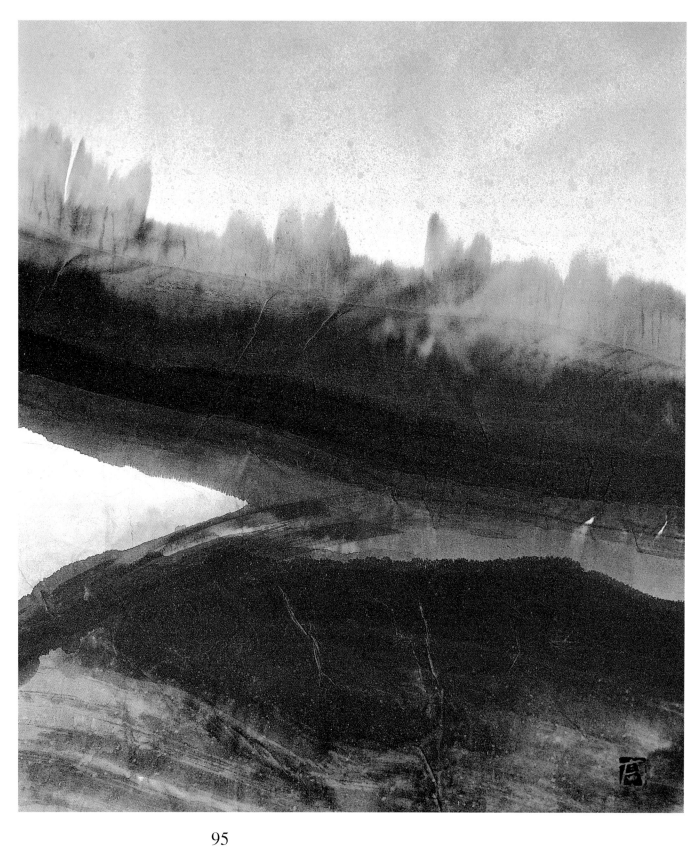

雨中
Sous la pluie
68cmx58.5cm
1993

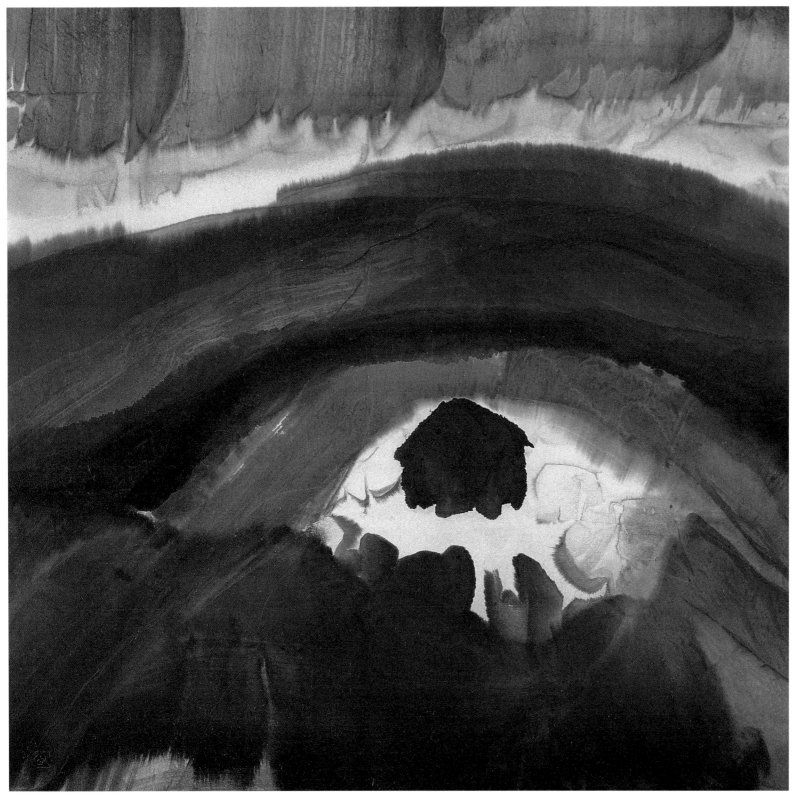

夢中屋　La Maison en rêve　72.5cmx73.5cm　1993

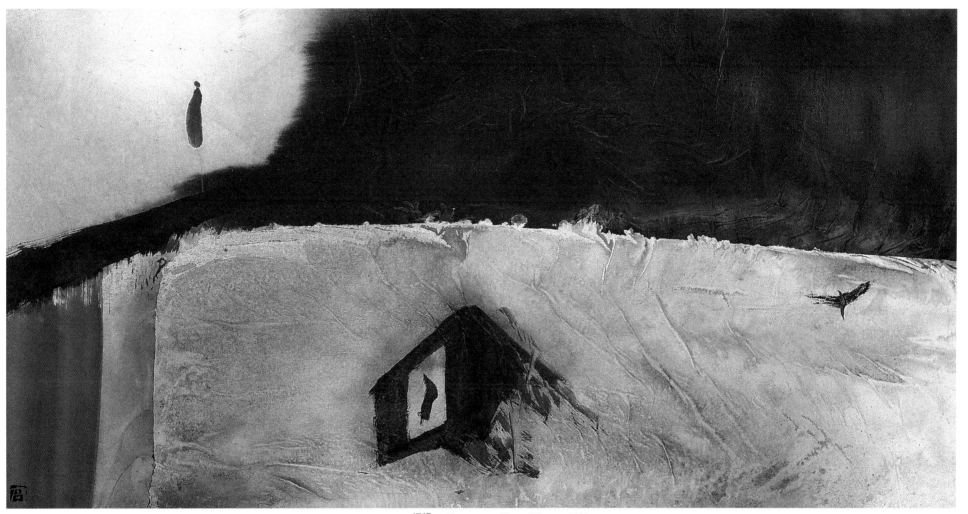

幻想　　Fantasme　　70cm×138cm　　1993

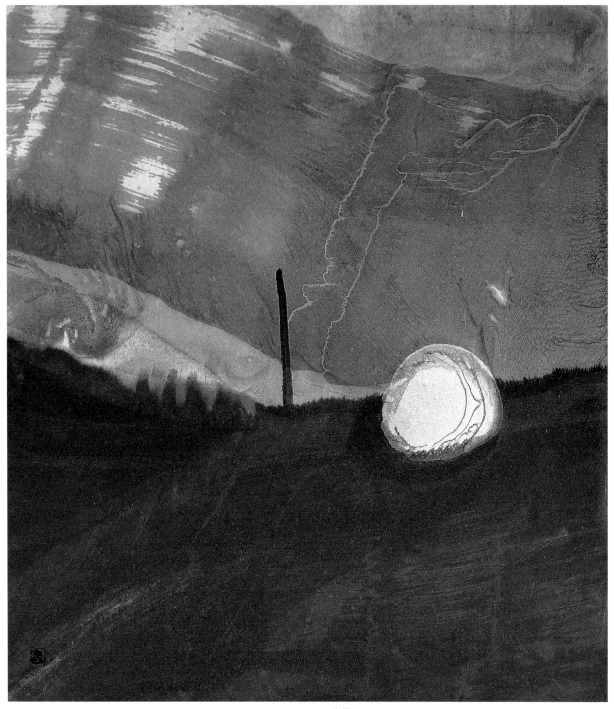

奇異　Une Fantaisie　67cmx61cm　1994

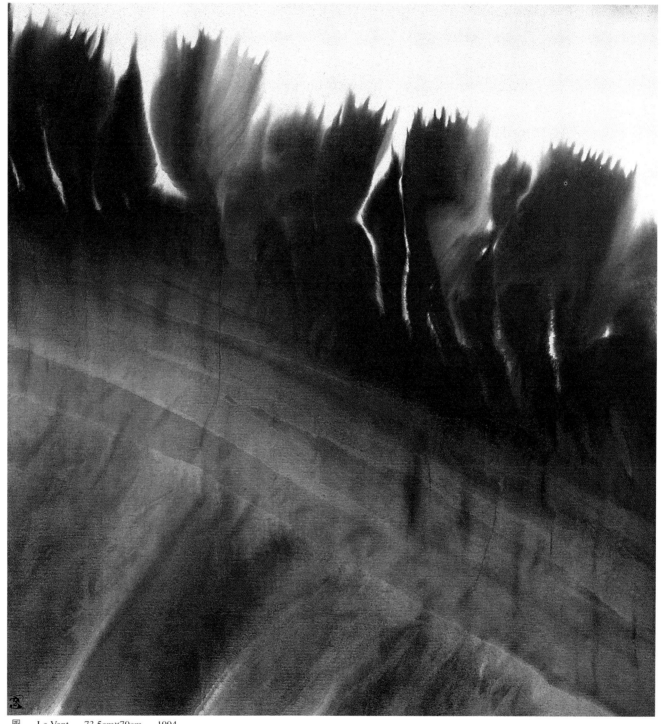

風　　Le Vent　　73.5cm×70cm　　1994

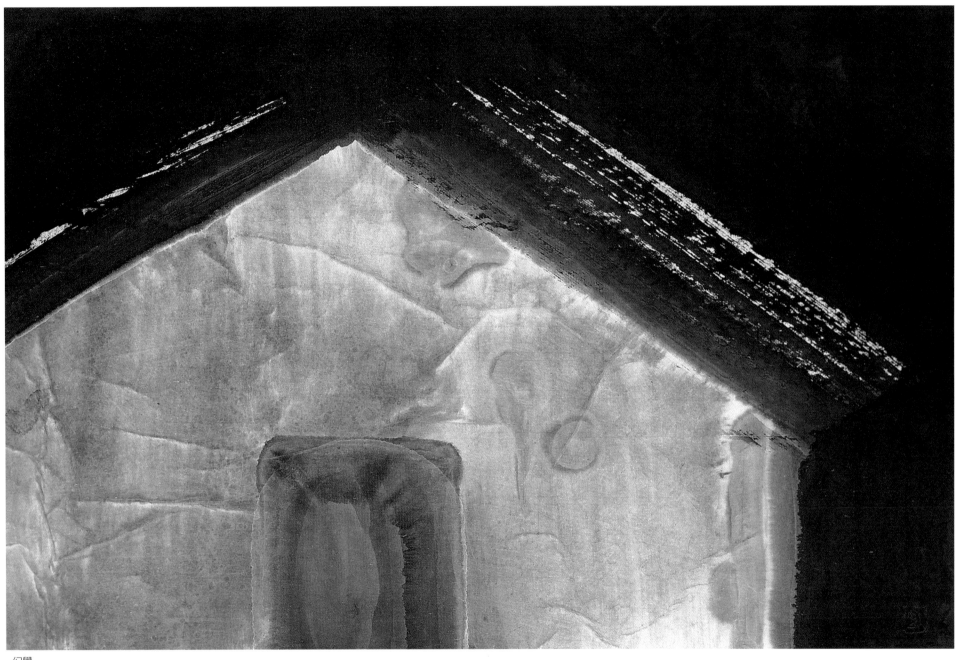

幻覺
Illusion
36cm×55cm
1994

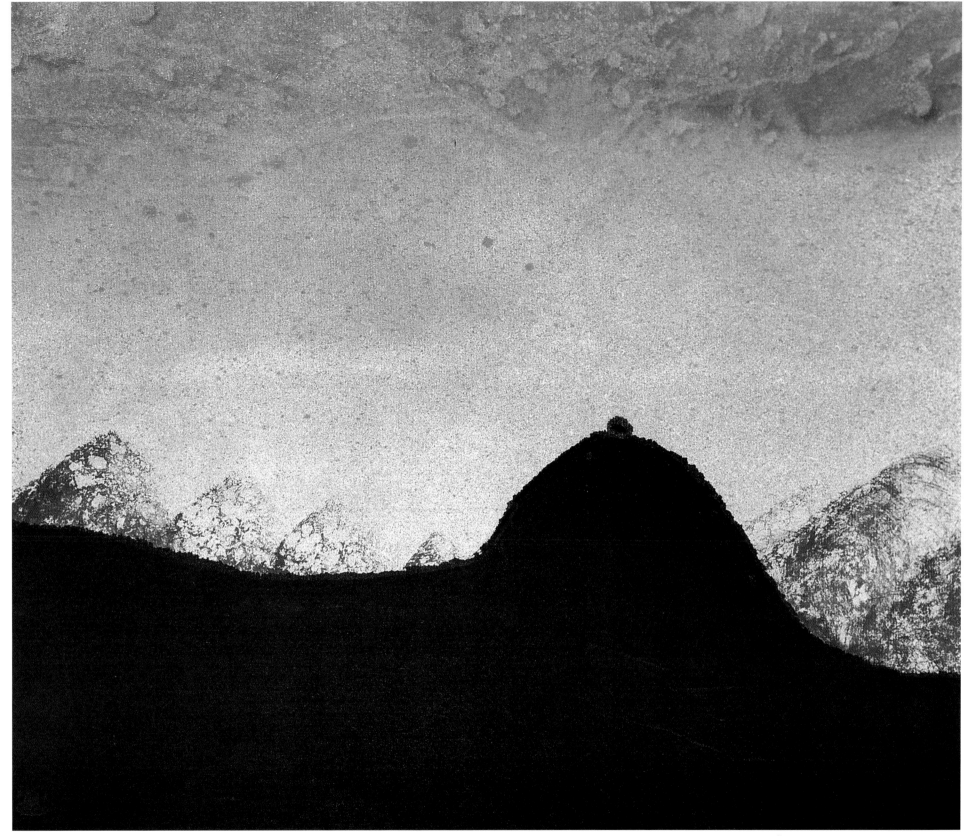

困惑　L'Obsession　43cmx52cm　1994

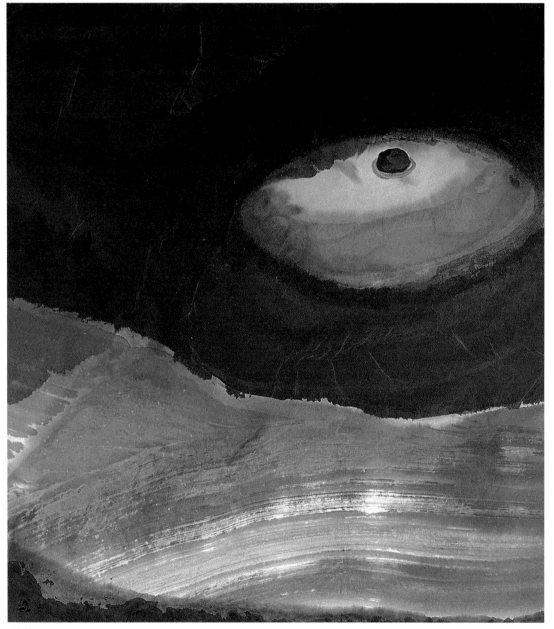

沈默　Le Silence　66cmx60cm　1994

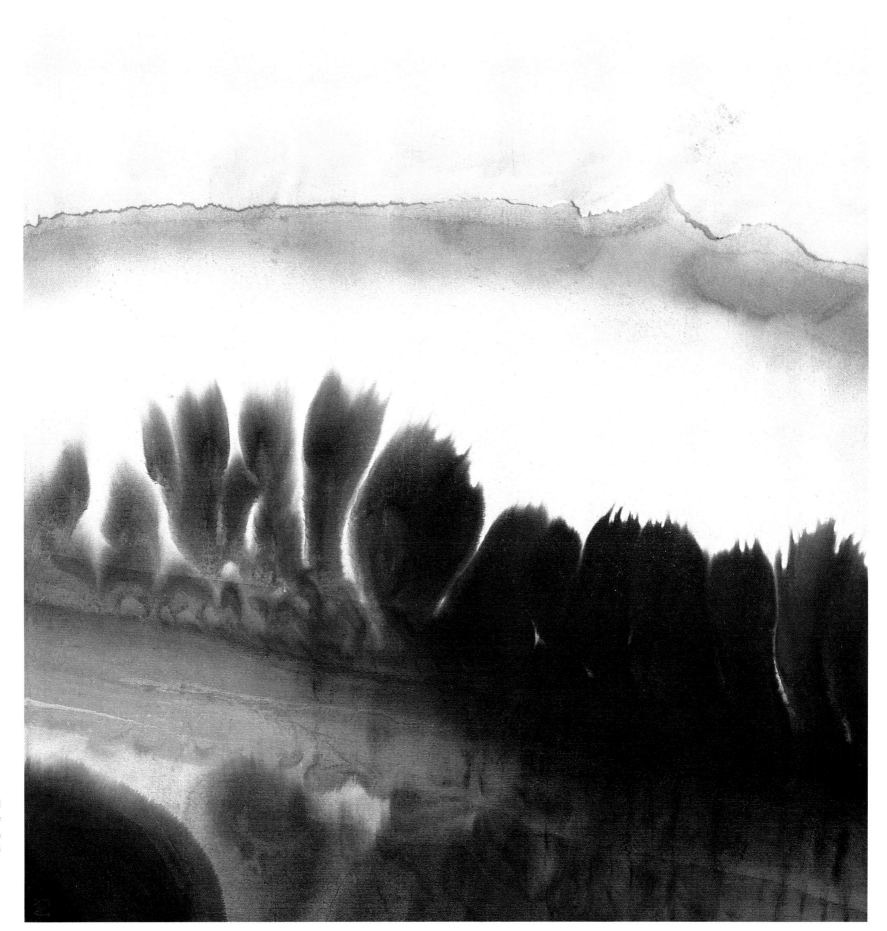

奏鳴曲
Sonate
81cm×81cm
1995

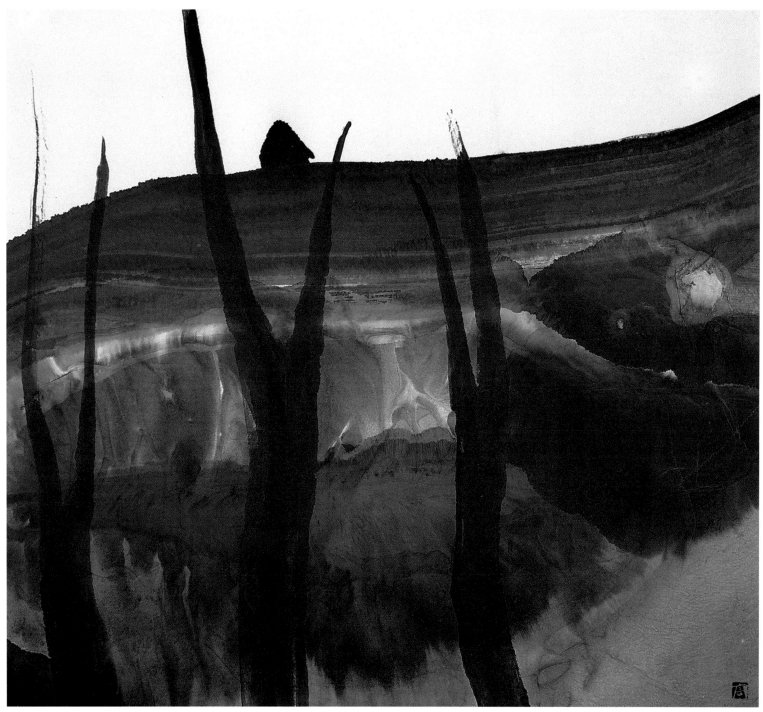

夢之鄉
Pays de rêve
101.5cm×114cm
1995

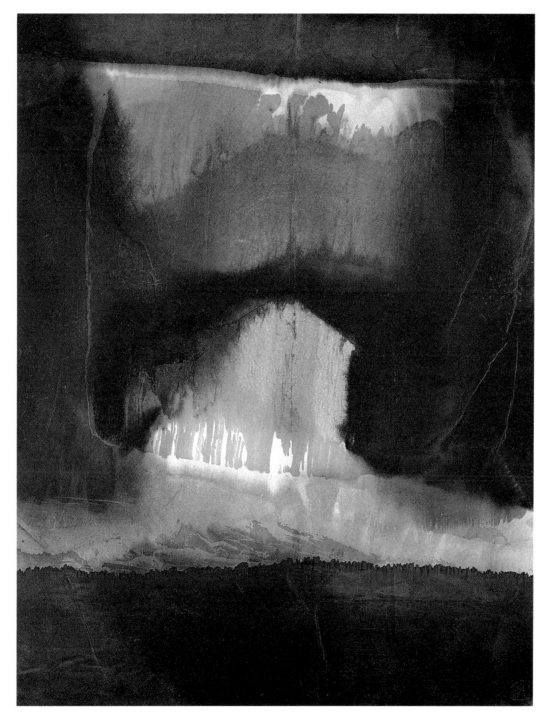

烏有之鄉
Lieu inexistant
51.5cm×40cm 1995

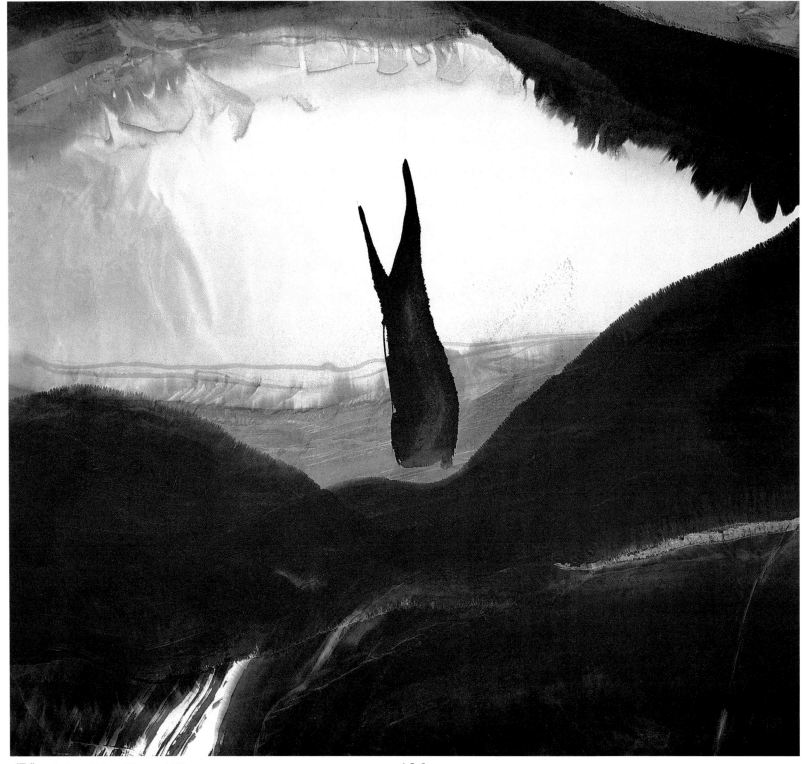

探求　Quête　124cmx133cm　1995

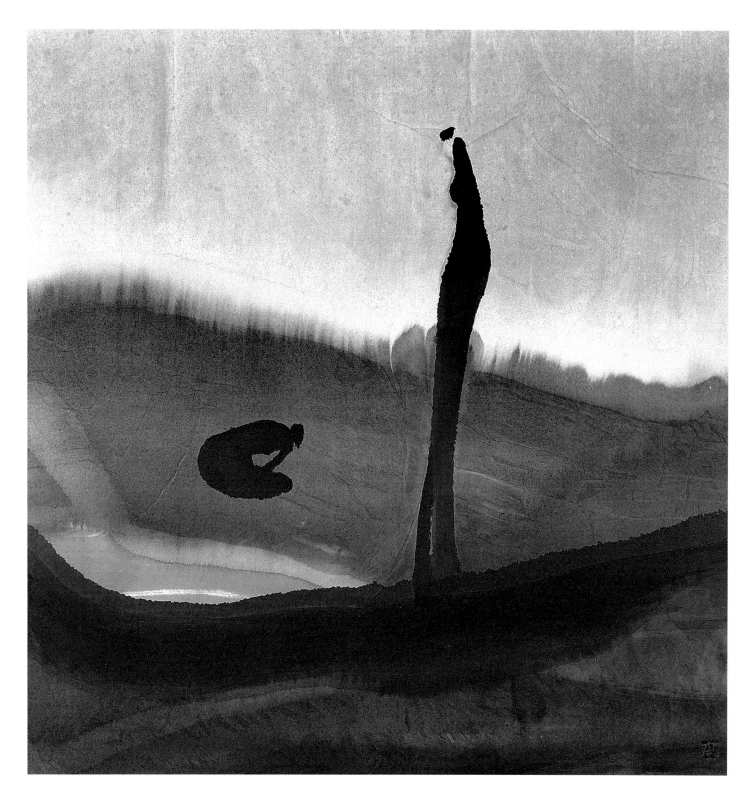

苦惱
L'Angoisse
93cm×94cm
1995

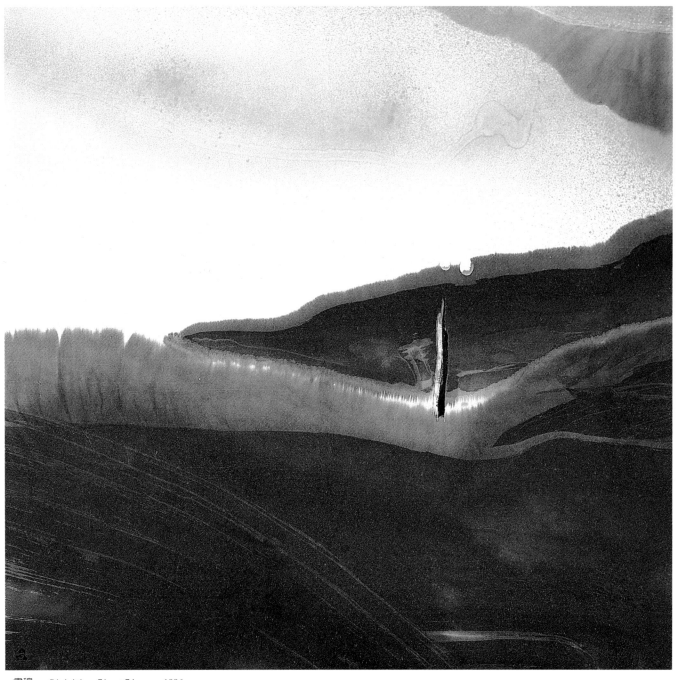

肅穆　Sérénité　71cmx74cm　1996

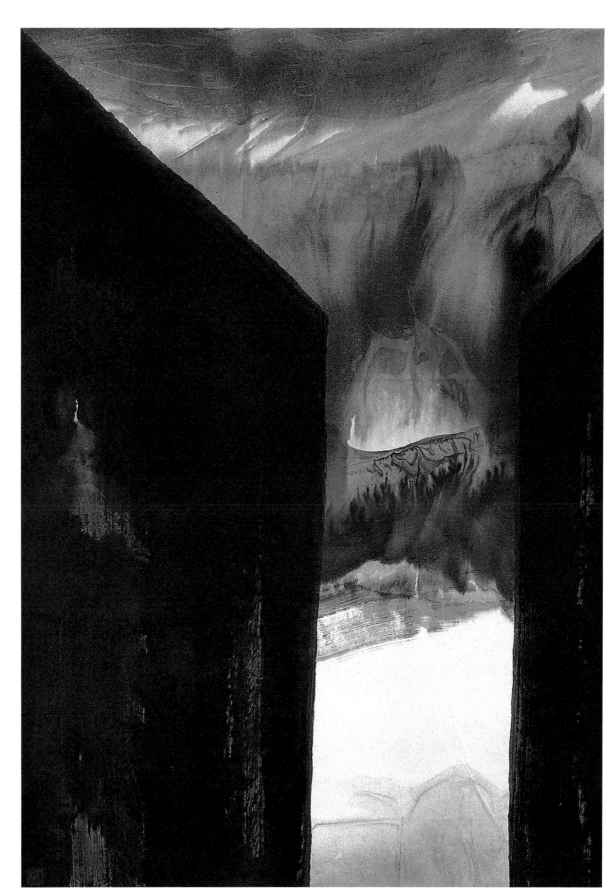

門之內外　　Devant et derrière la porte
124.5cmx87.5cm　　1996

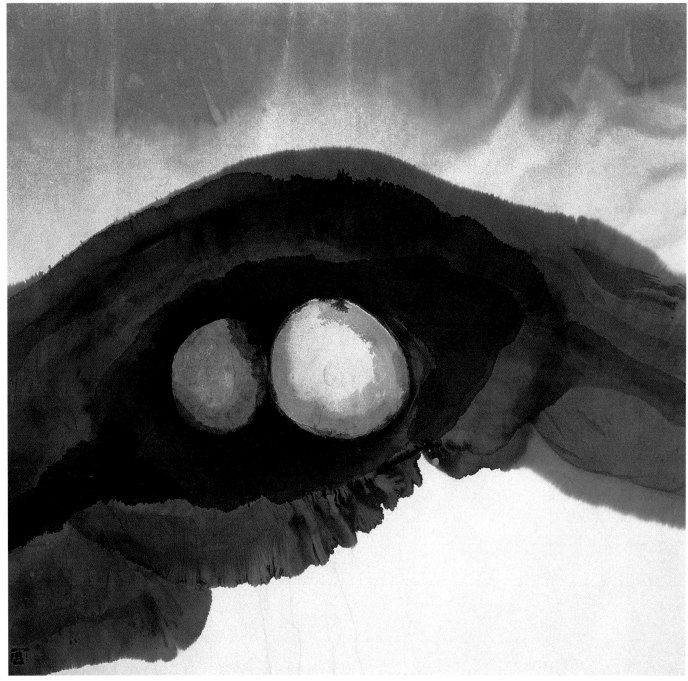

幽深　Au fond　94cmx99cm　1996

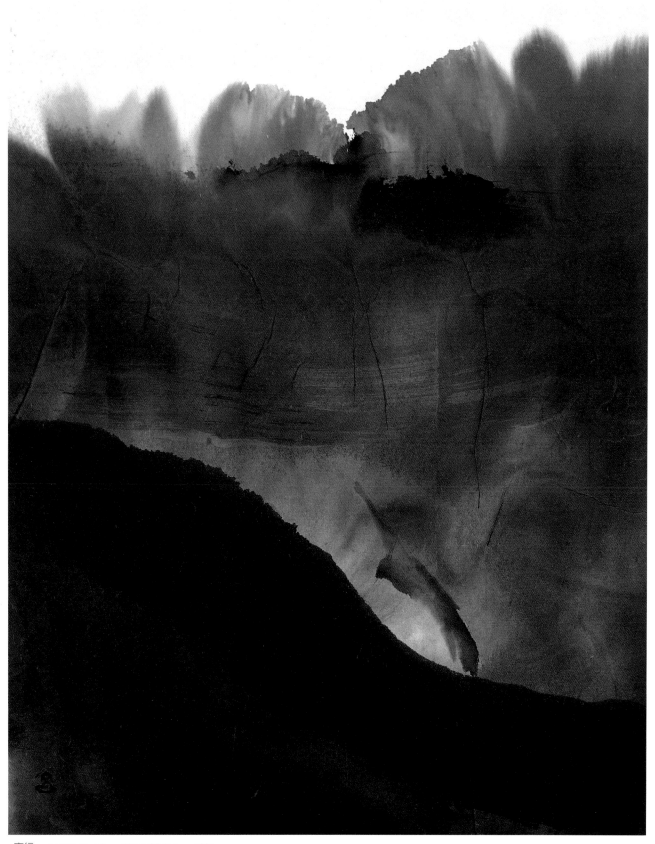

夜行　　Le Vol de nuit　　48cmx37.5cm　　1996

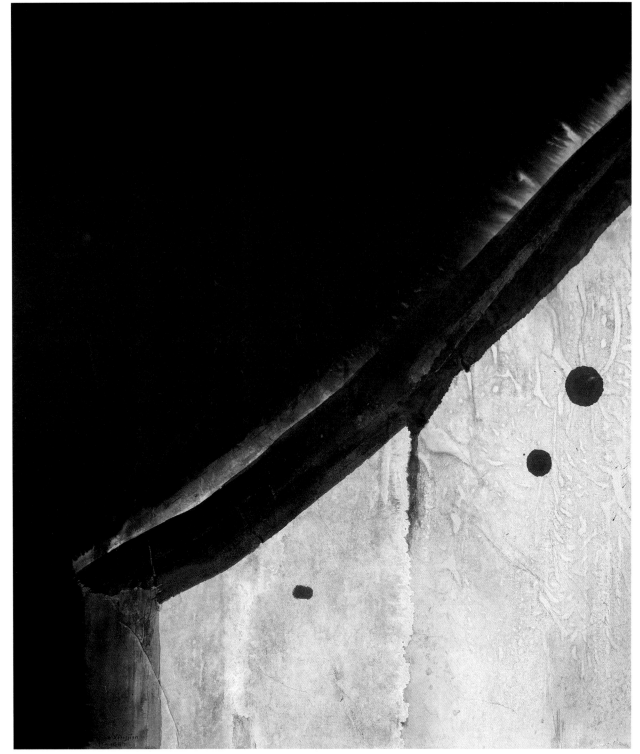

死屋　La Maison morte　57cmx66cm　1997

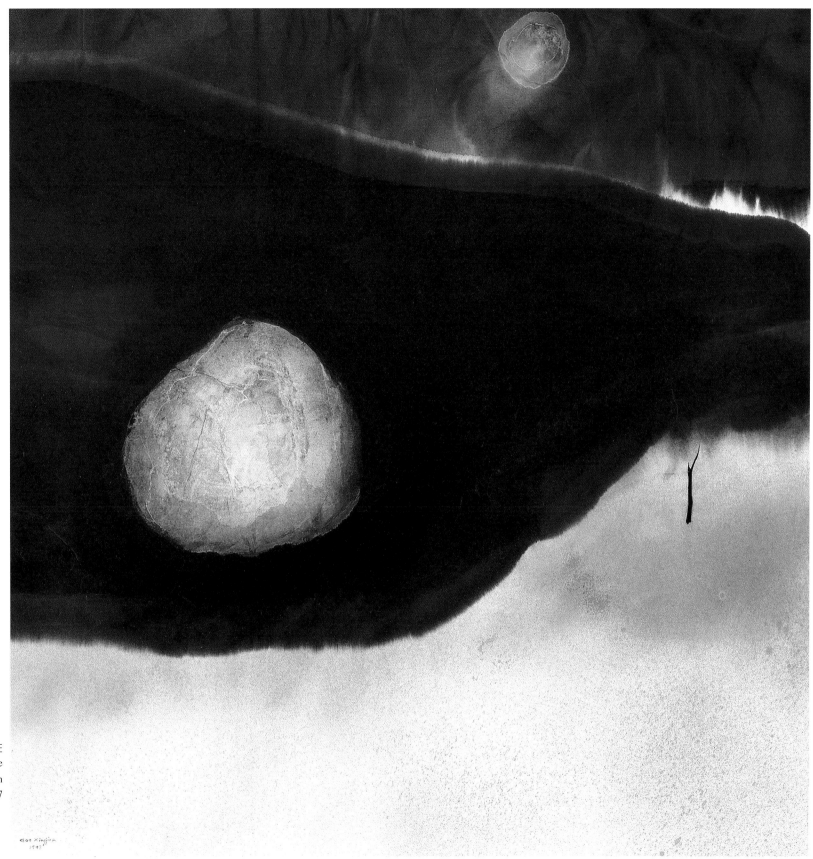

自在
Présence
89cmx86cm
1997

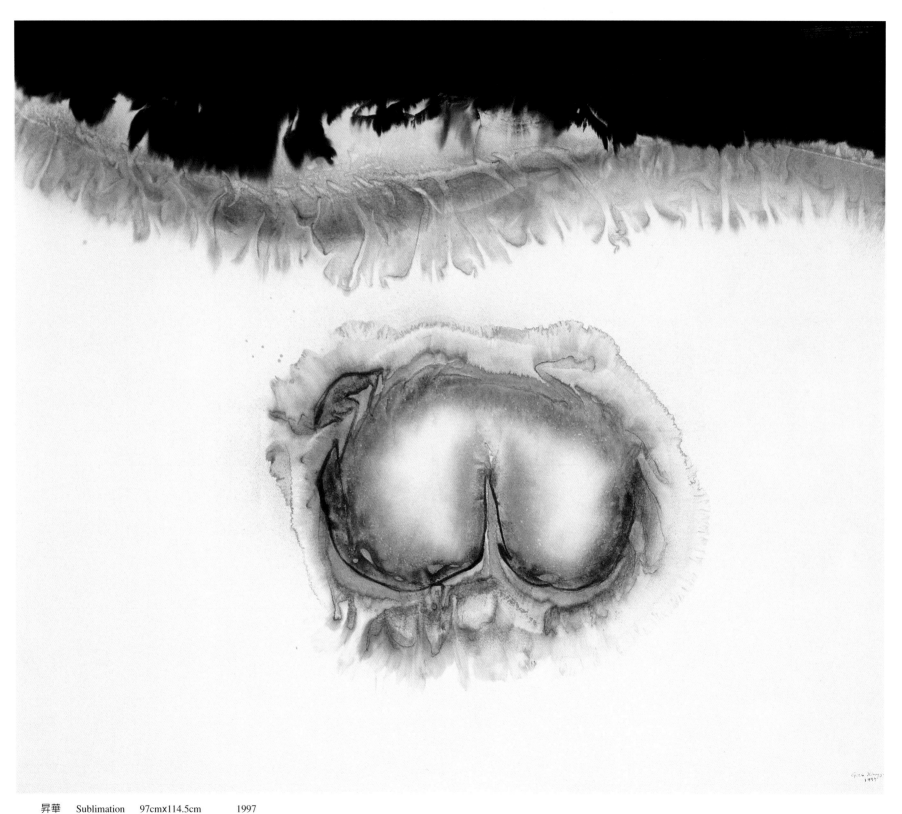

昇華　　Sublimation　　97cmx114.5cm　　　1997

溫柔的本質
L'Essence de la douceur
97cm×152.5cm
1997

光與反光　　Lumière et reflet　　46cmx45cm　　　1997

綺思
En elle
46cmx48.5cm
1997

夢游者
Rêveur
59.5cm×45.5cm
1997

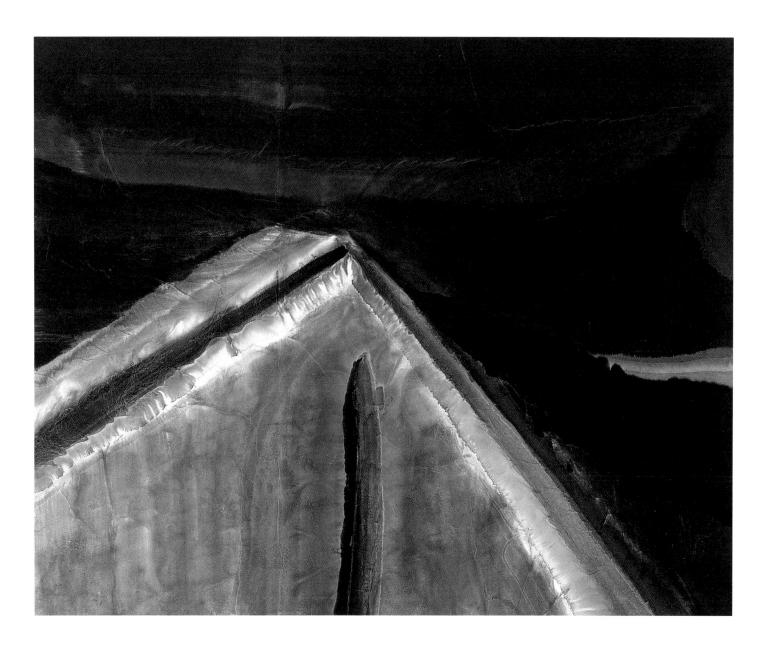

回憶的陰影
Les Ombres du souvenir
97cmx120.5cm
1997

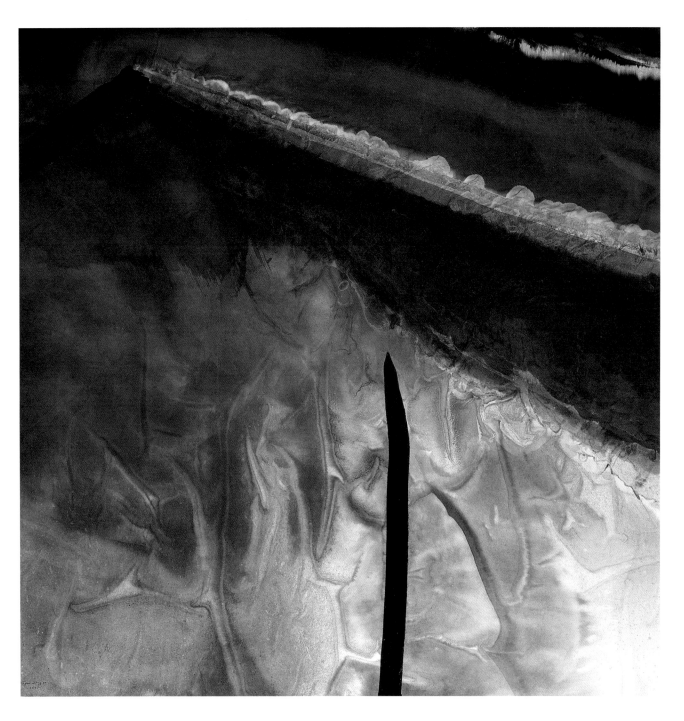

記憶的回應
Le Reflet de la mémoire
124cm×123cm
1997

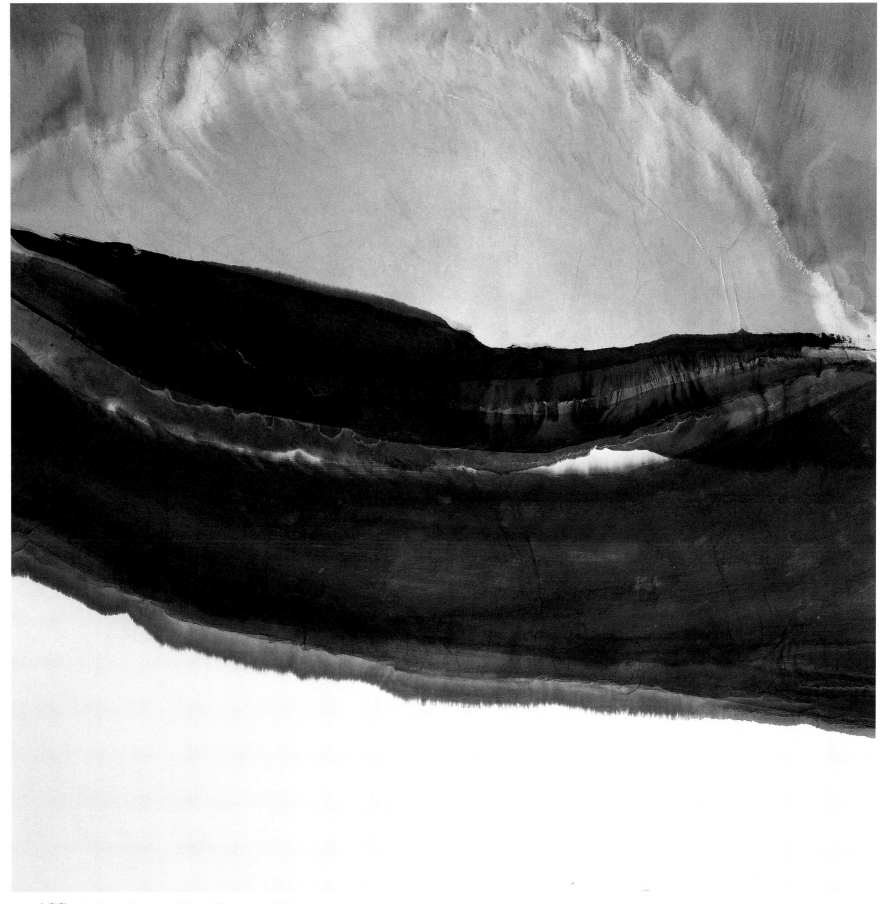

大自在　　La Grande Aisance　　145cm×145cm　　　1997

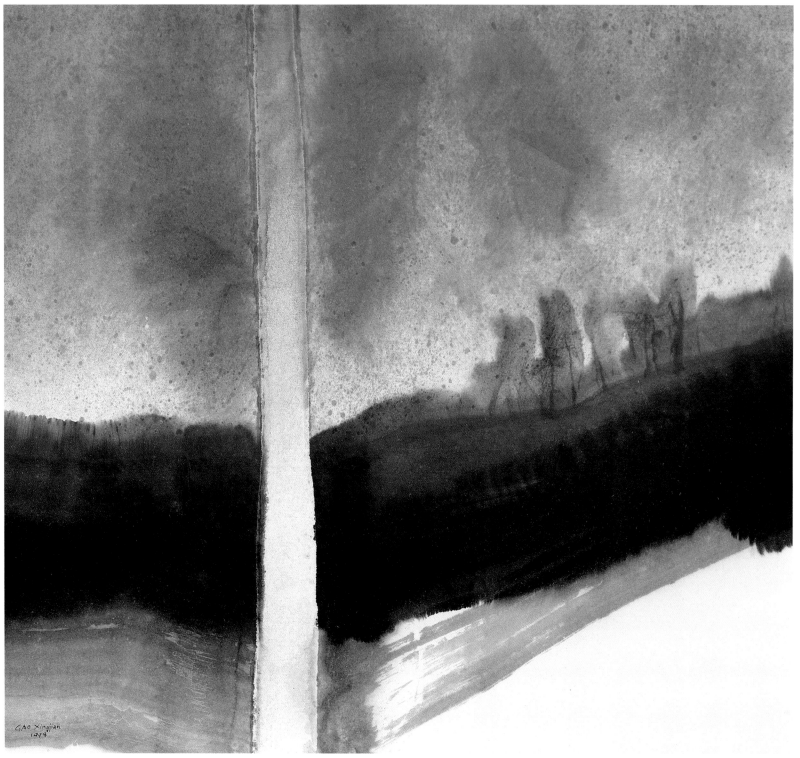

距離感　　Le Sens de la distance　　63.5cmx68.5cm　　1998

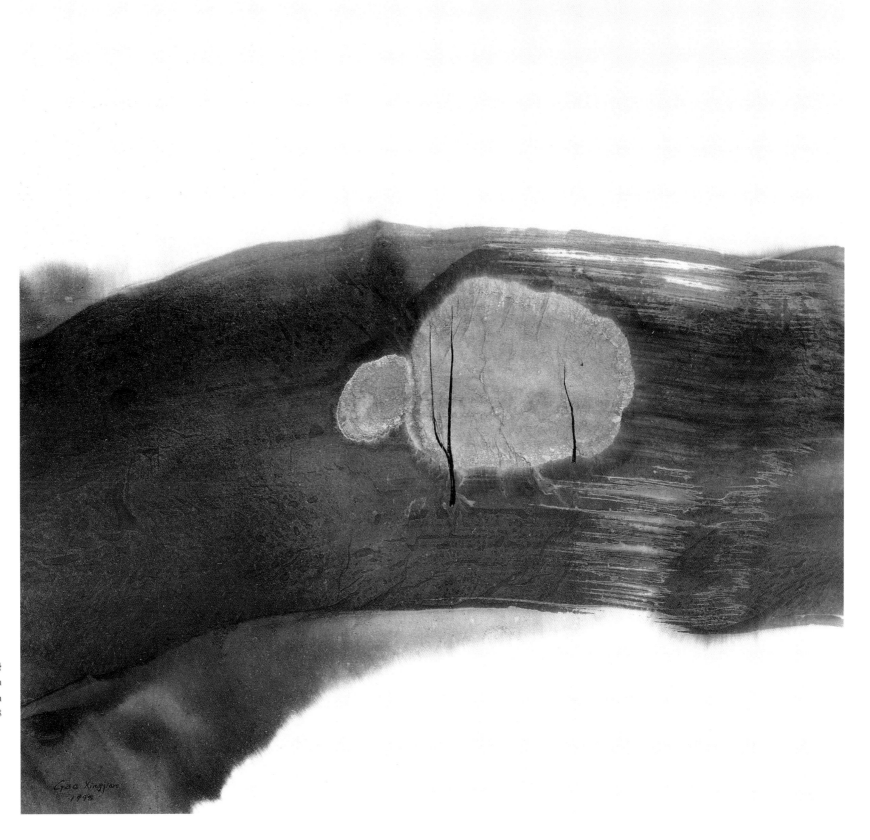

姿勢
Position
71.5cm×70cm
1998

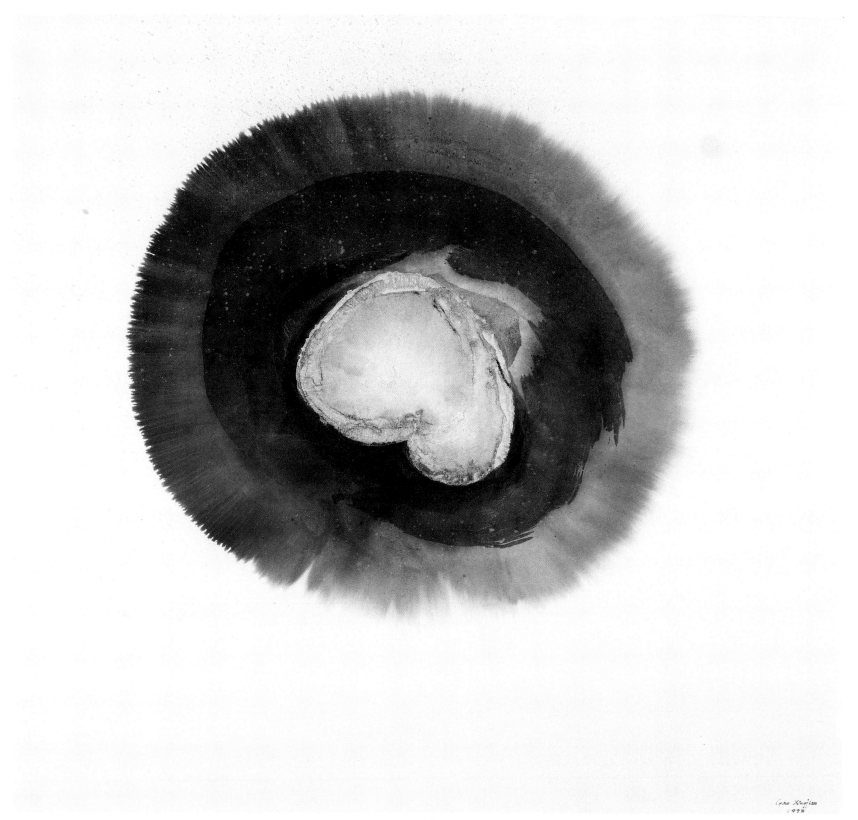

暈眩　Le Vertige　78.5cm×83.5cm　　1998　　　124

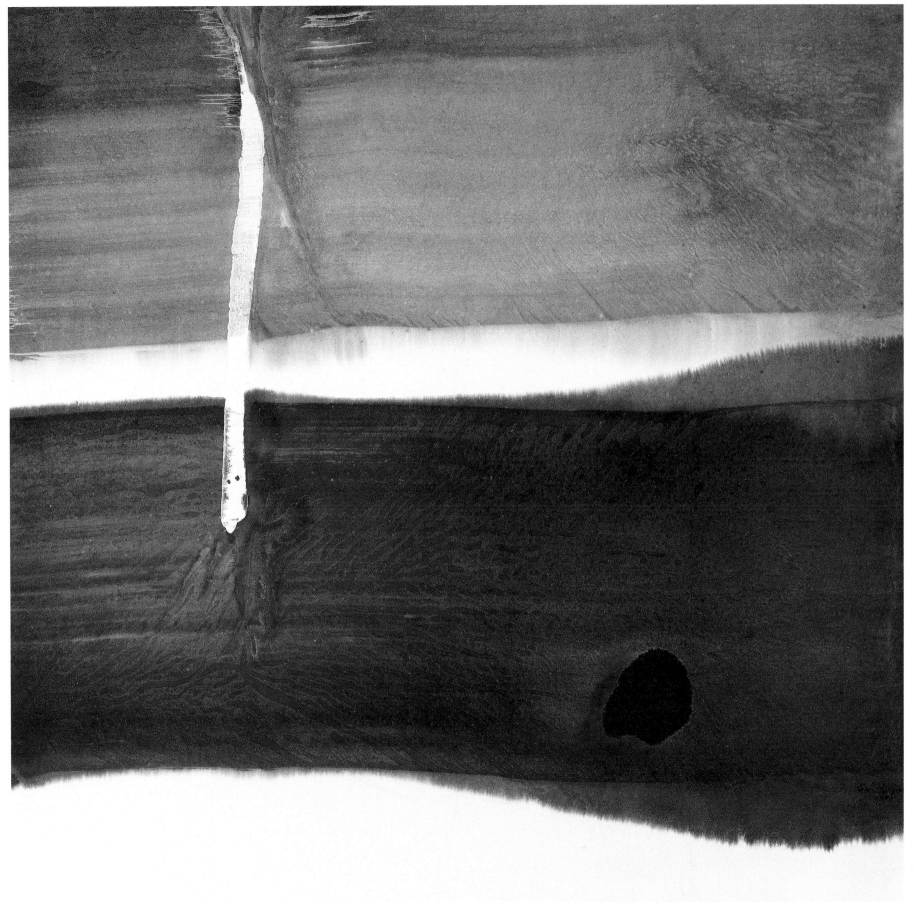

調子（之一）　Un Ton　72.5cm×76.5cm　　　1998

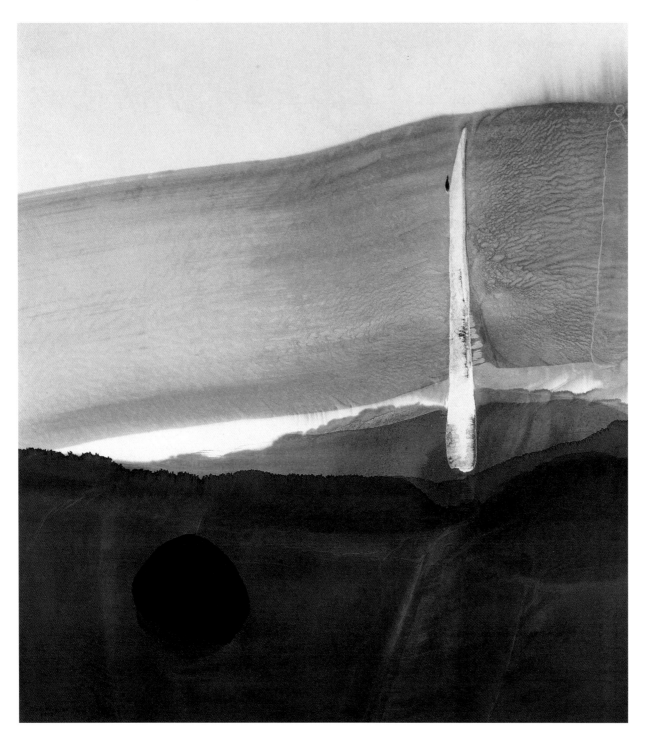

調子（之二）
L'Autre Ton
83cm×76.5cm
1998

126

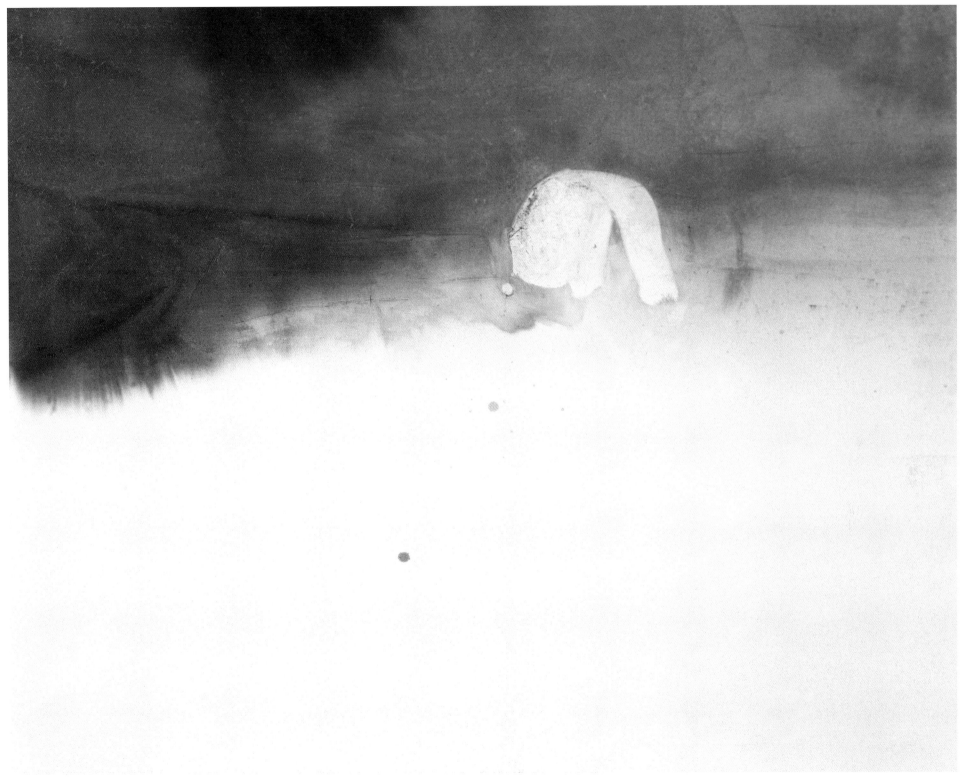

瞬間　Un Instant　74.5cmx96cm　1998

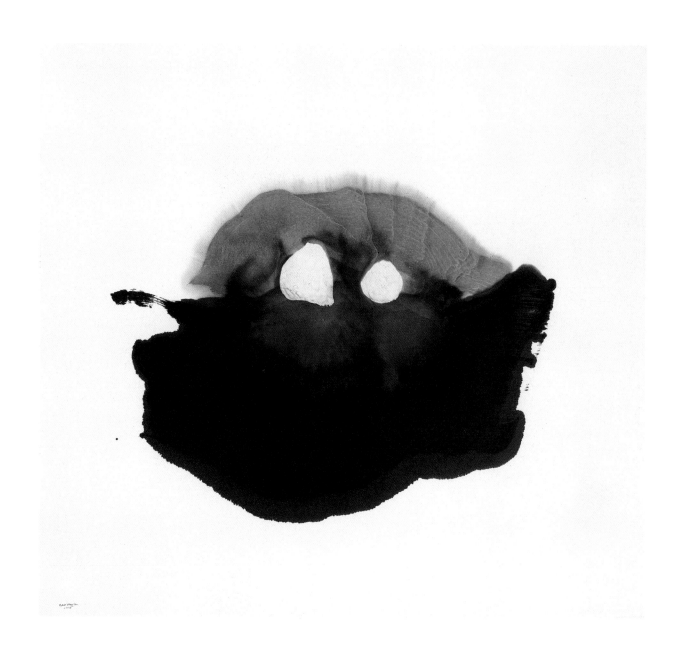

恐怖分子
Terroriste
96cm×106cm
1998

128

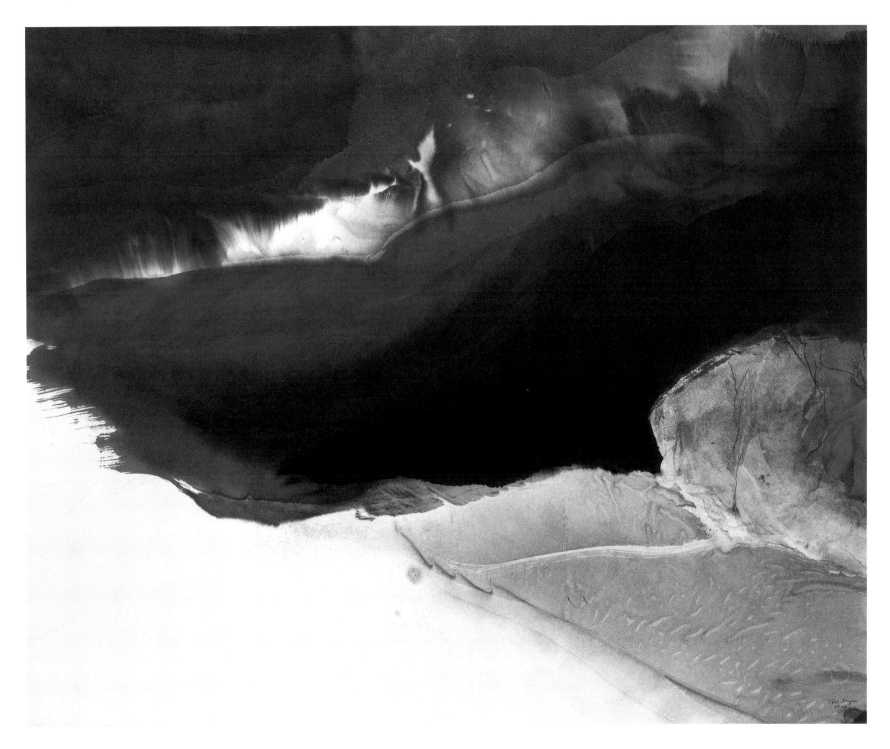

顯示　Révélation　88cm×110cm　1998

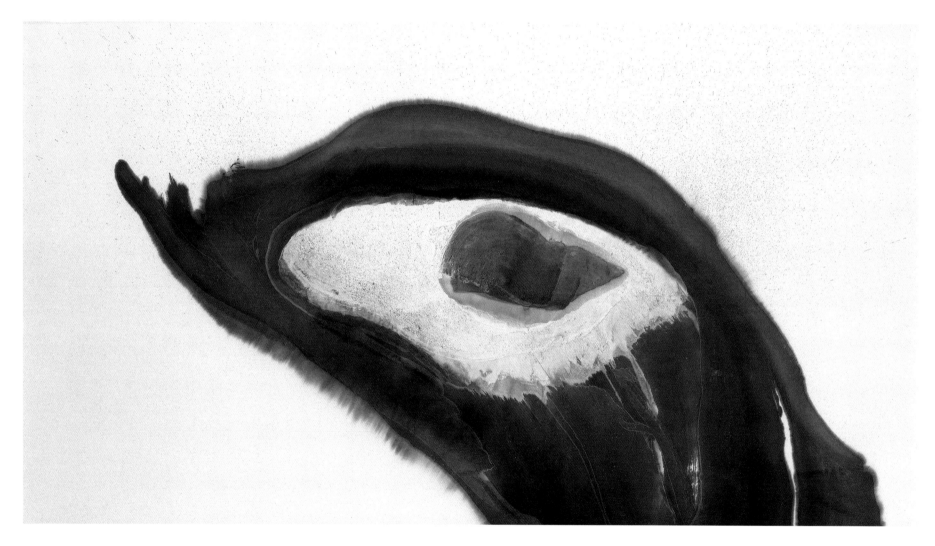

暴力的肖像　Portrait de la violence　83.5cm×153cm　1998

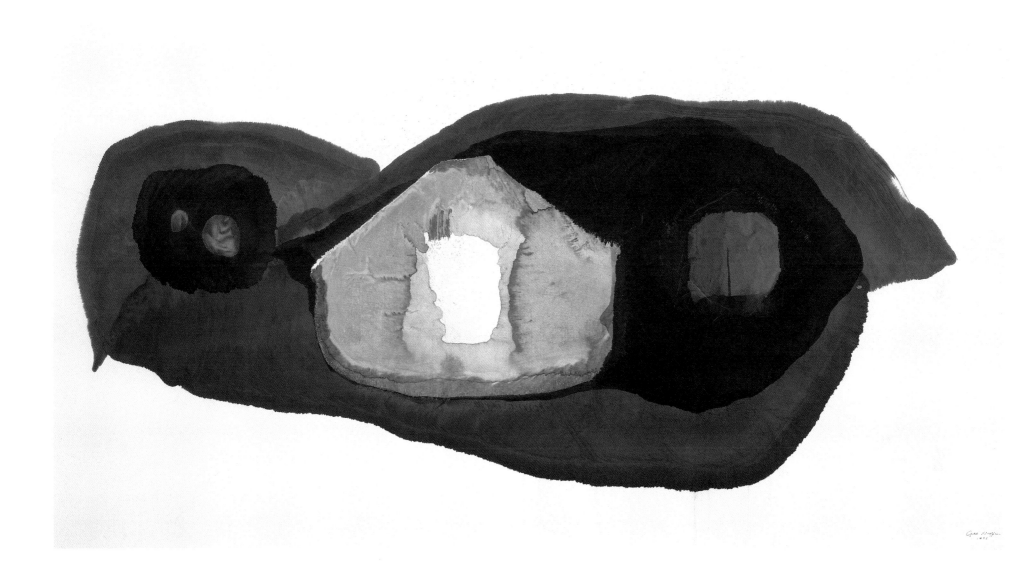

呈現與顯現
Présentation et apparition
97cmx179.5cm
1998

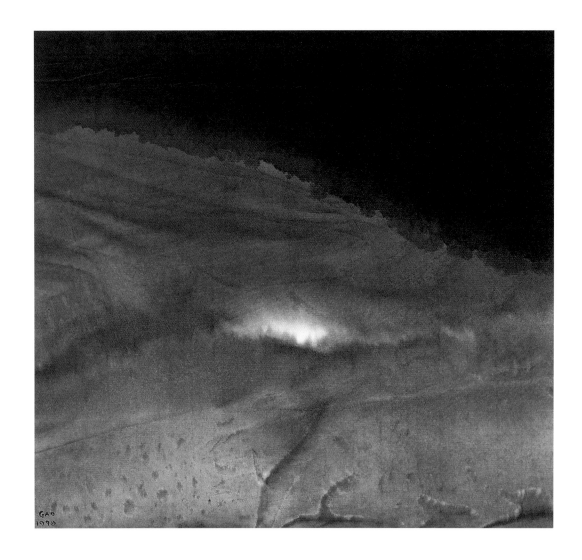

内光
Une lumière intérieure
33cmx36cm
1998

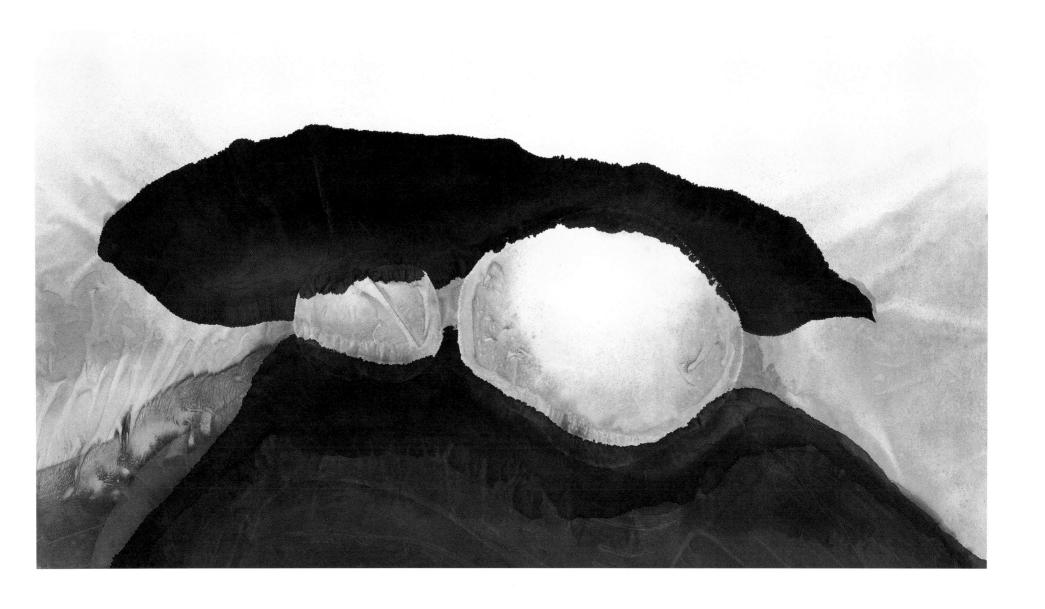

賦格
Fugue
97cm×176.5cm
1998

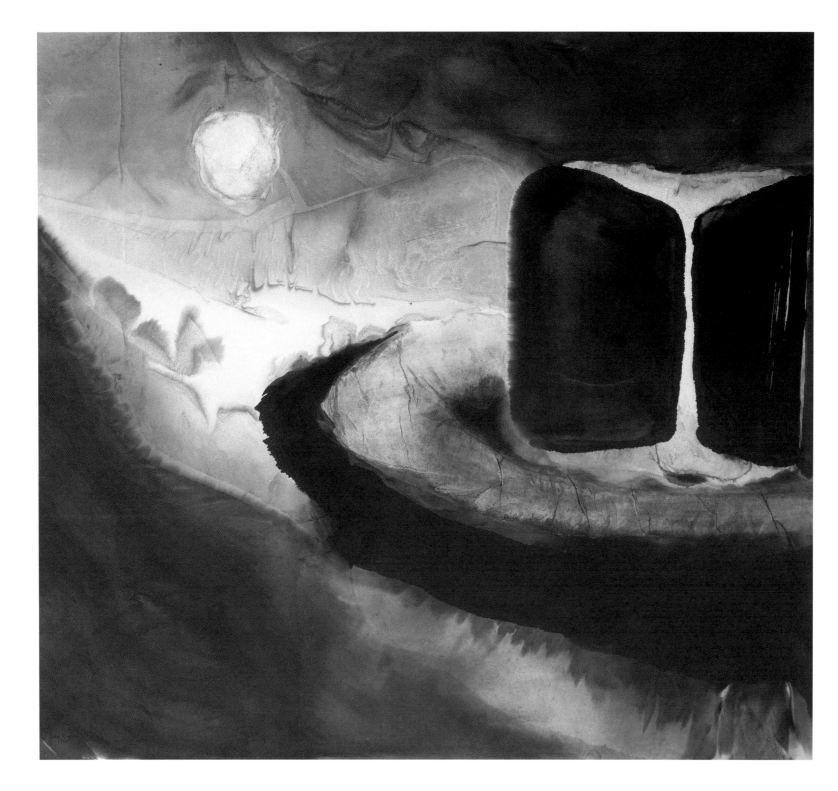

光流
Courant de lumière
124cmx136cm
1998

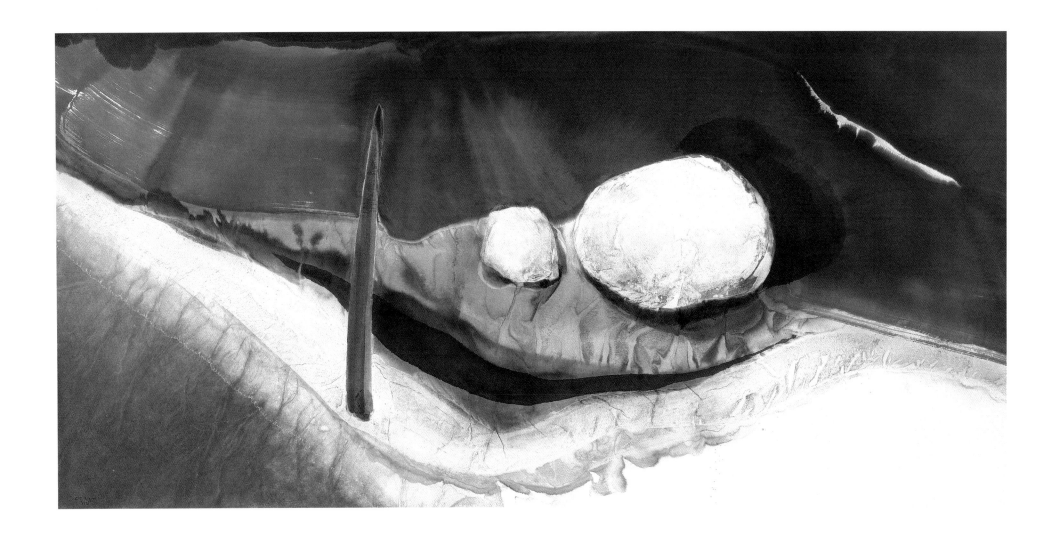

永恆
L'Eternel
124cmx250cm
1998

眩目
Eblouissement
97cm×179cm
1998

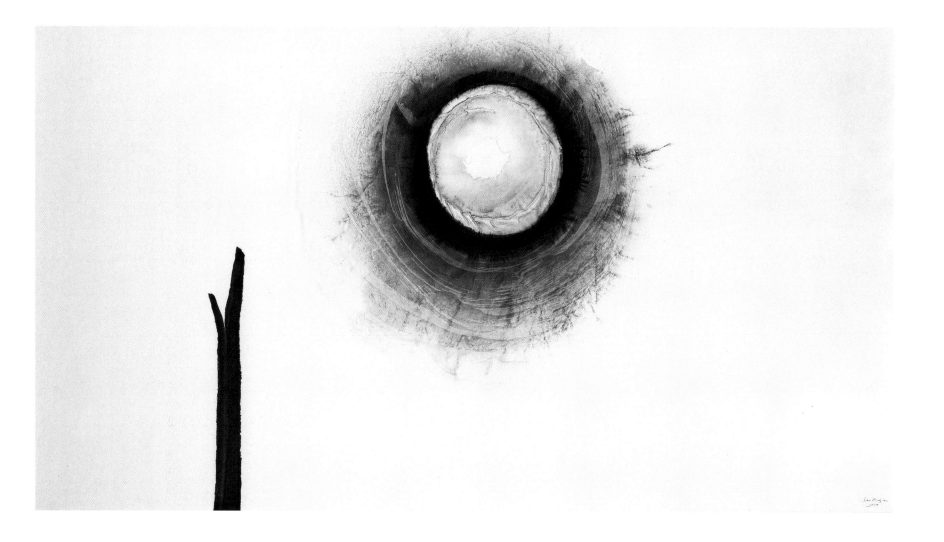

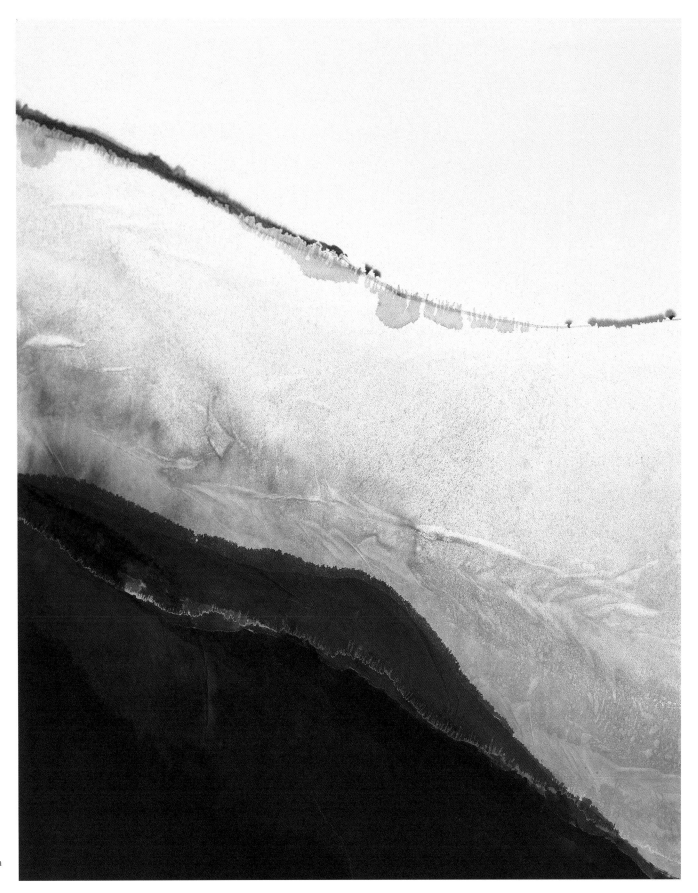

遠景
Perspective
86cmx68cm
1998

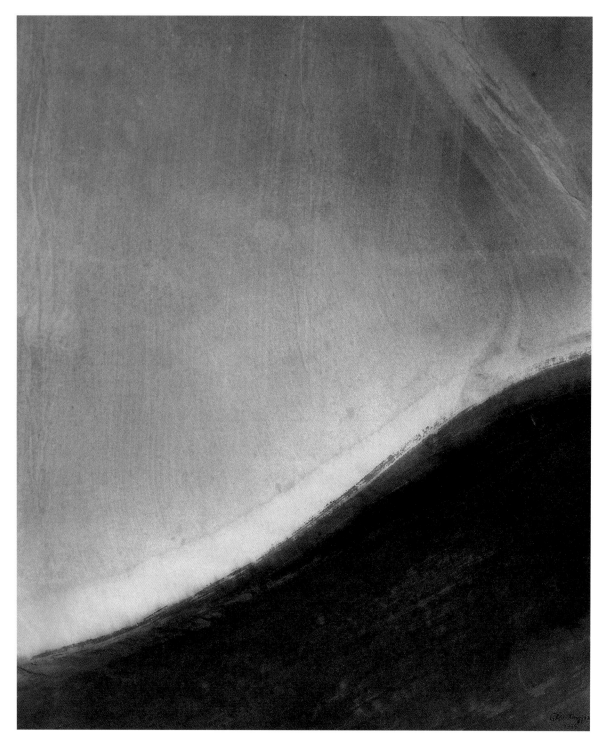

氣息
Souffle
60cmx51cm
1999

138

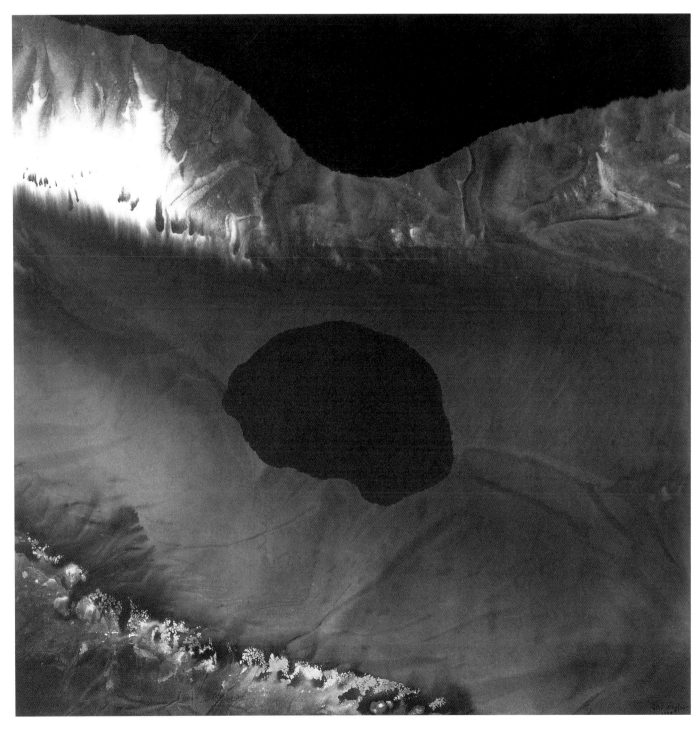

謎
L'Enigme
70cmx69.5cm
1999

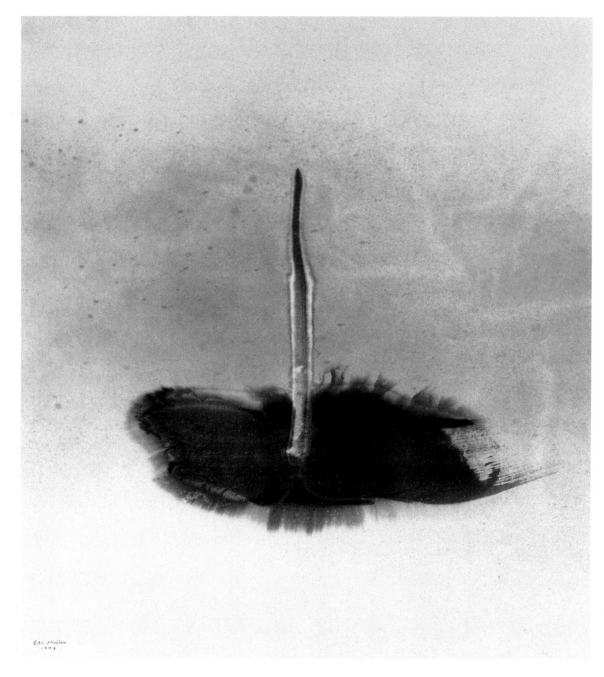

如此這般
Tel quel
80.5cm×77cm
1999

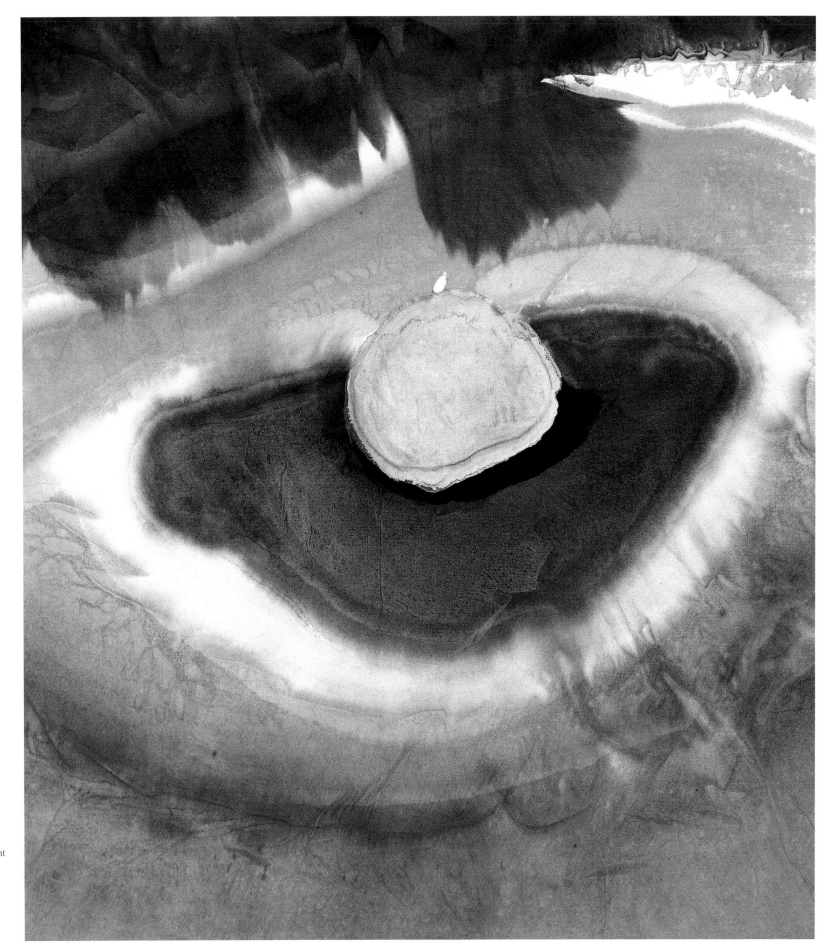

眩
Etourdissement
91cmx81cm
1999

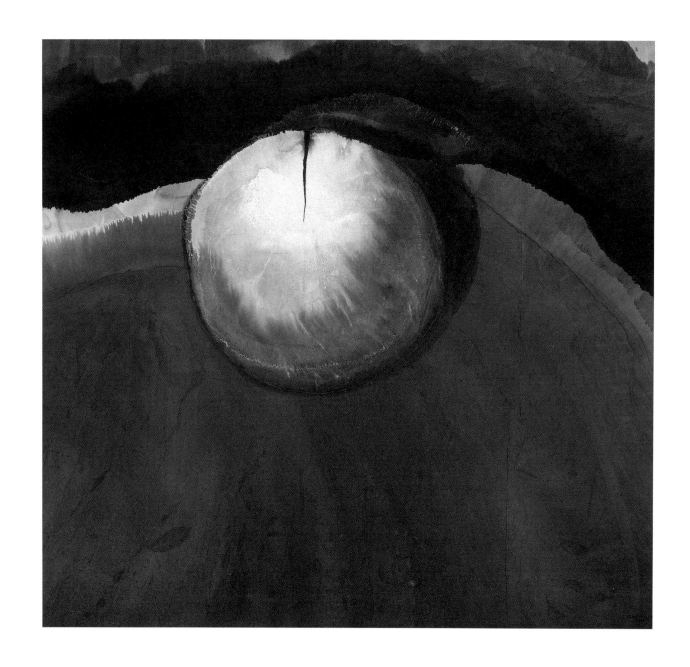

沈寂的世界
Le Monde du silence
98.5cm×106cm
1999

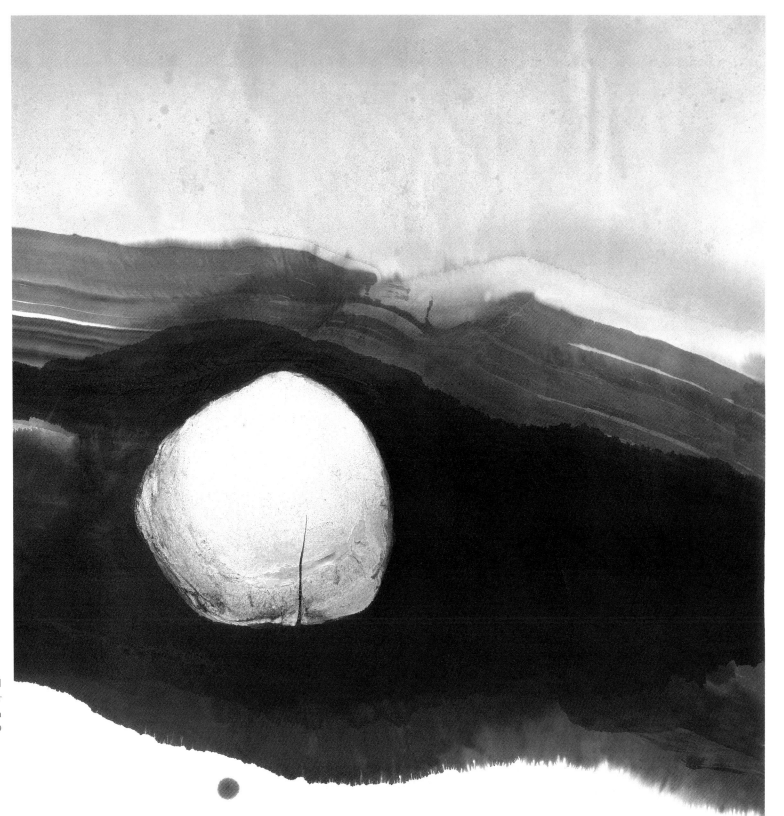

内向
Vers l'intérieur
142cm×99cm
1999

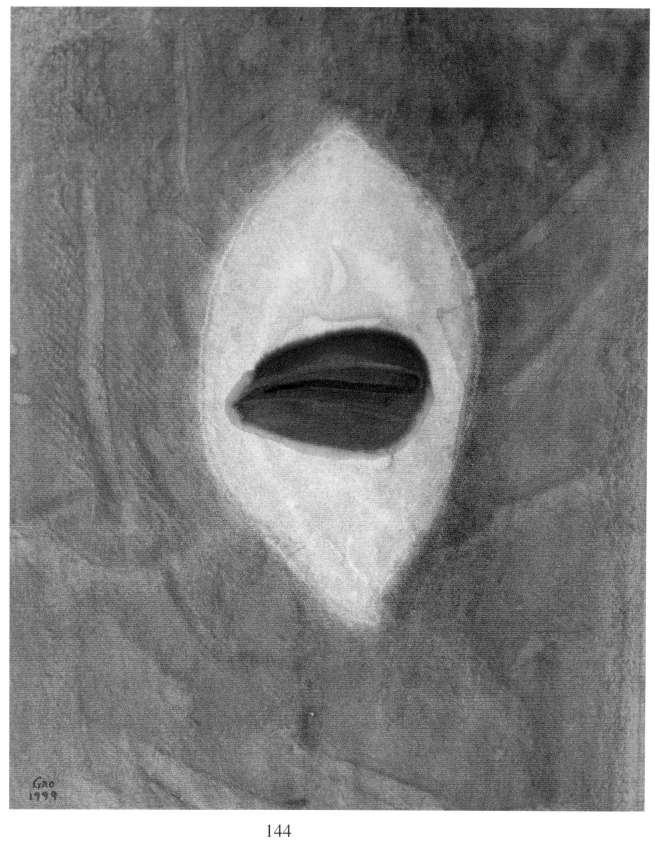

感覺
Le Sens
42cmx35cm
1999

144

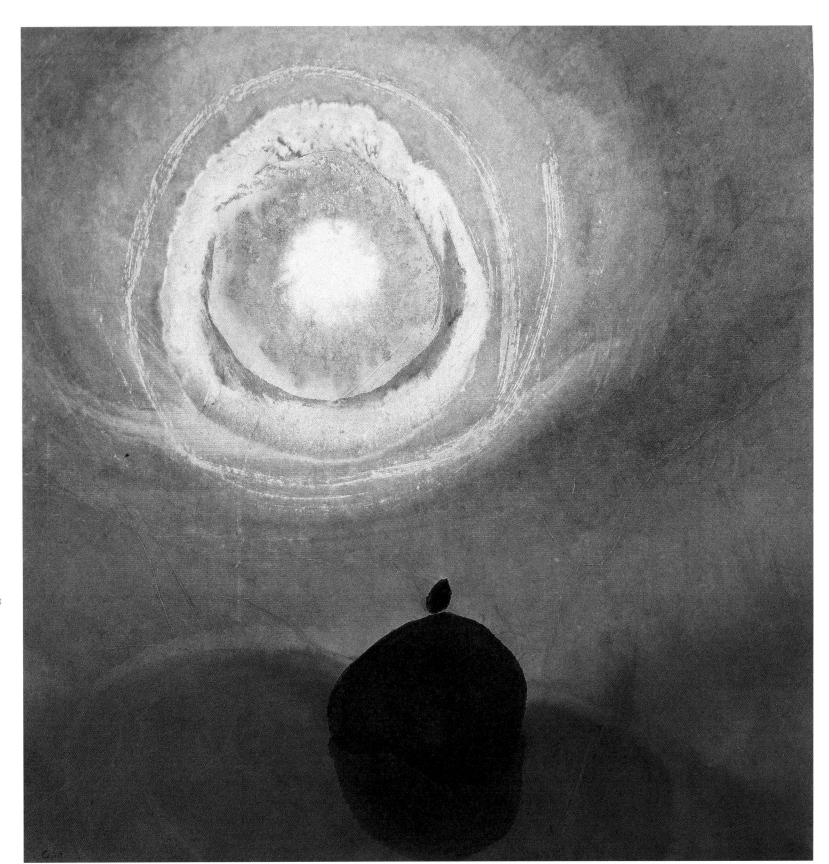

妙不可言
Emerveillement
47.5cmx46cm
1999

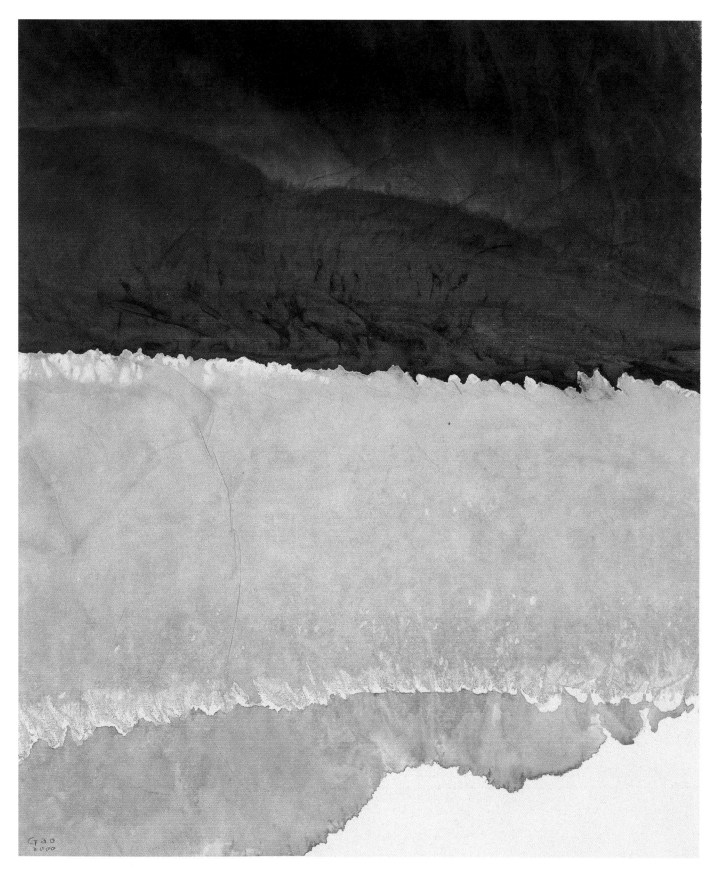

顯示
Surgissement
40cm×34cm
1999

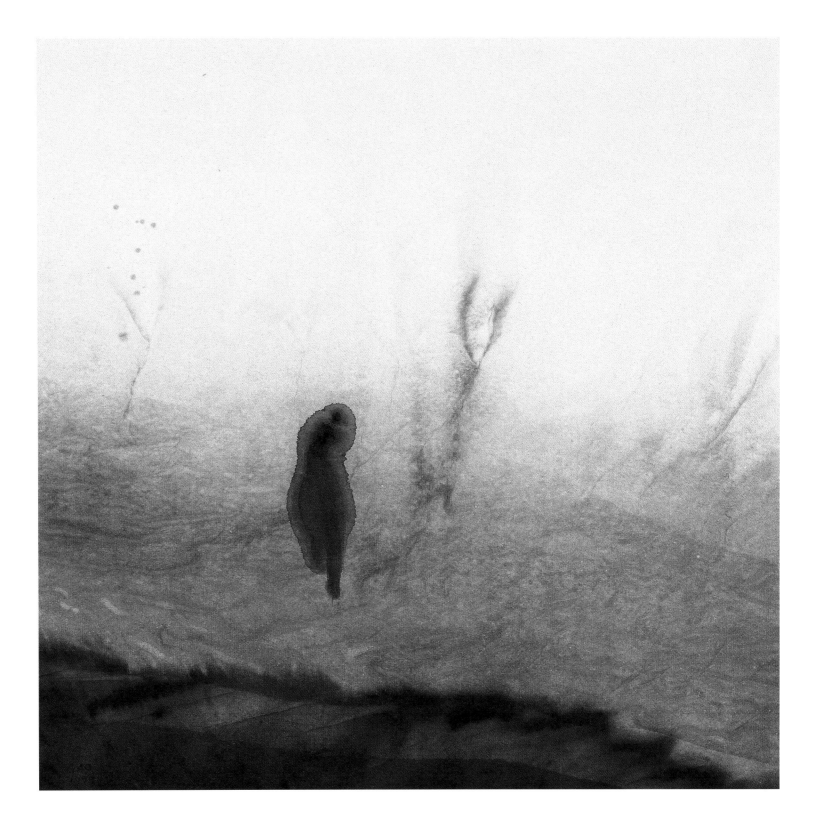

依稀可見
Vraisemblance
38cm×39cm
1999

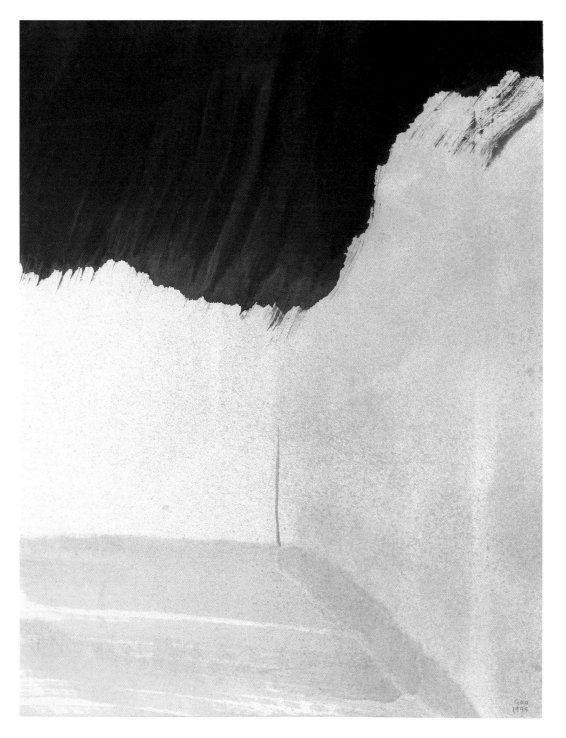

内外無礙
Intérieur ou extérieur
54.5cmx42cm
1999

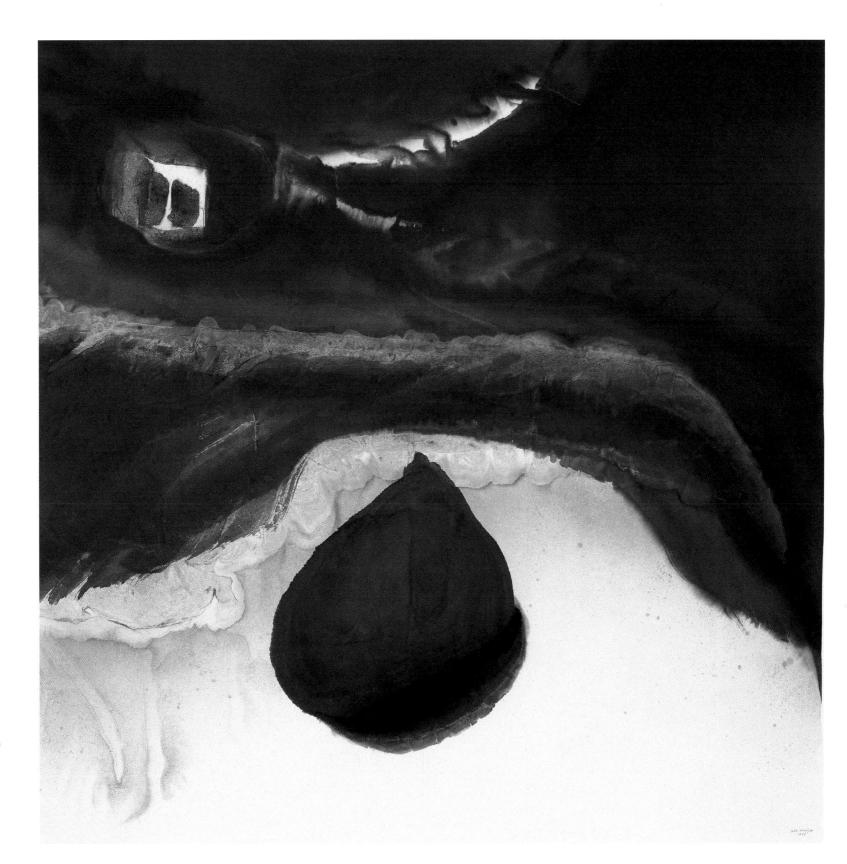

異地
Ailleurs
124cm×126cm
1999

無所不在
Omniprésence
184cm×368cm
1999

失重
Apesanteur
184cmx366cm
1999

無中生有
Tirer du néant
183cmx366cm
1999

蝕
Eclipse
184cmx368cm
1999

裡外
Dedans et dehors
54.5cmx56.5cm
2000

靈山
Montagne de l'âme
64.2cmx46cm
2000

融
Fusion
60cm×65cm
2000

自然
La Nature
101.5cmx70.3cm
2000

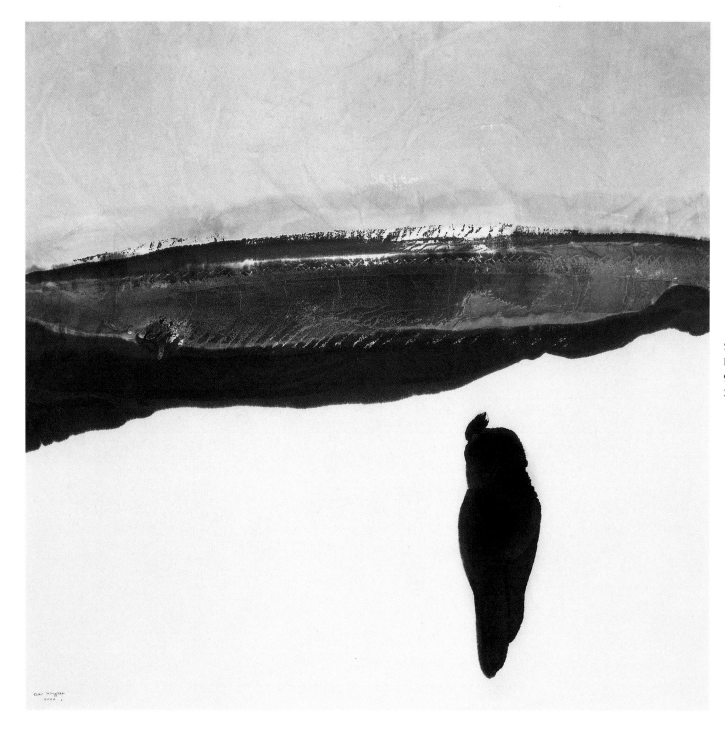

雪意
L'Idée de la neige
96cm×101cm
2000

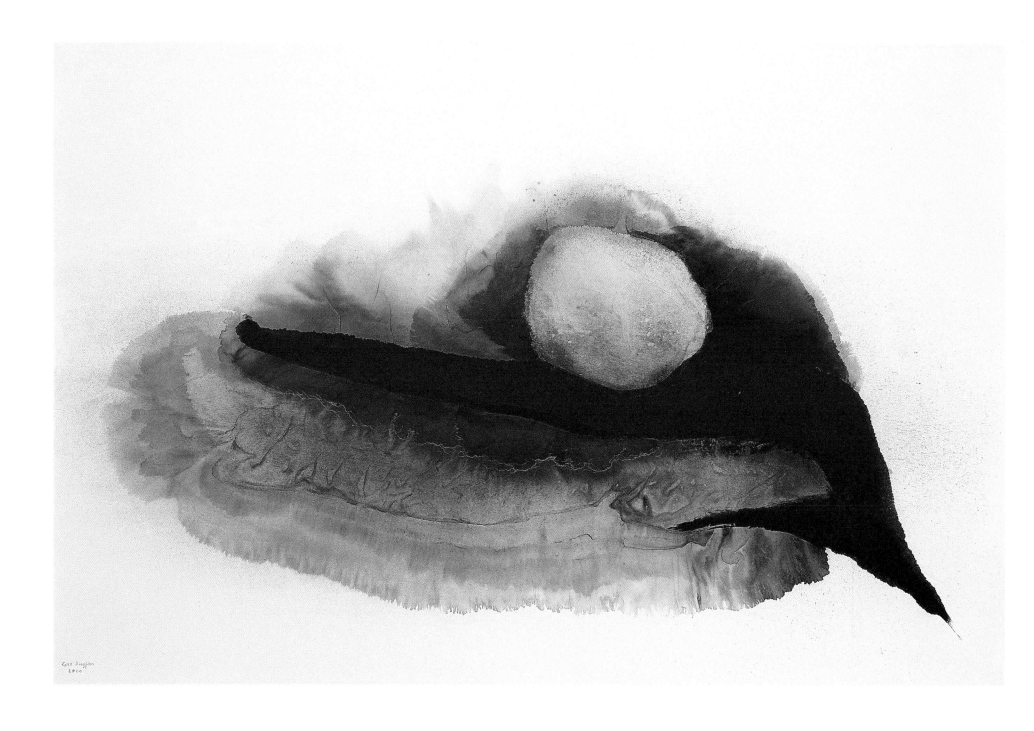

戰爭
La Guerre
94cm×145cm
2000

反光
Reflet
55.8cmx46.8cm
2000

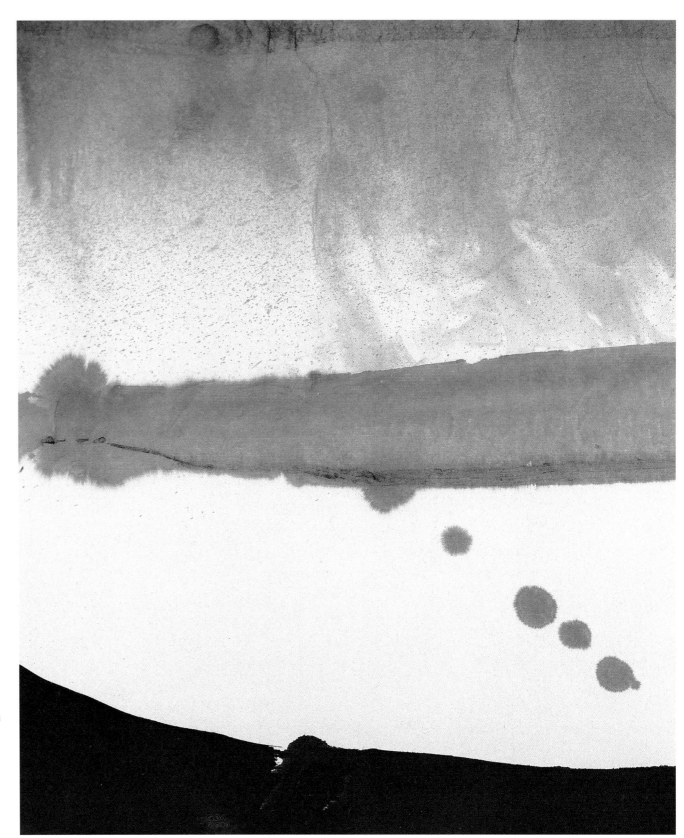

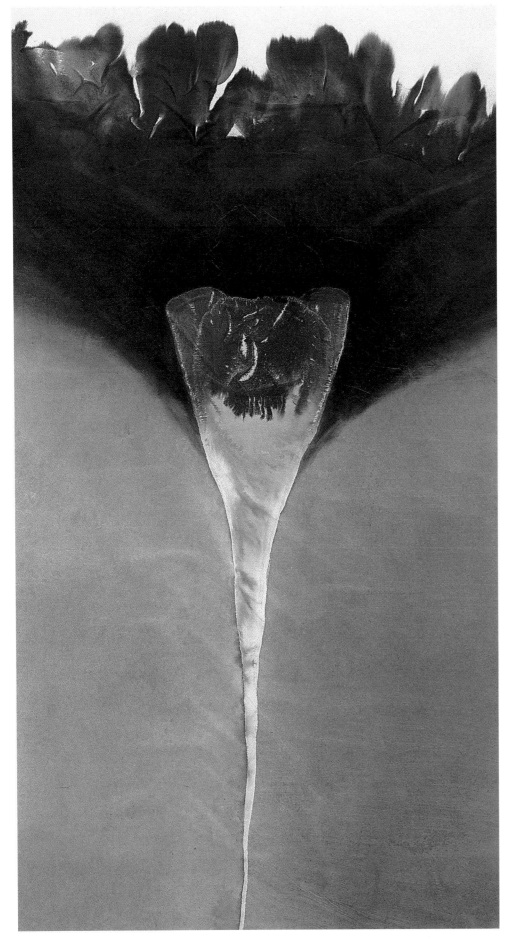

透明
Transparence
180cmx97.5cm
2000

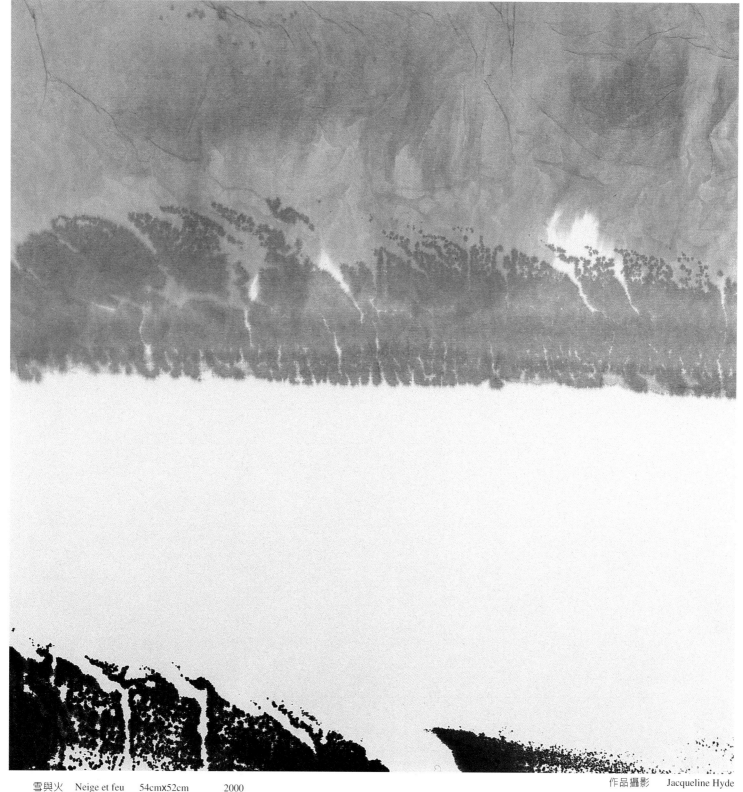

雪與火　Neige et feu　54cmx52cm　　　2000　　　　　　　　　　　　作品攝影　Jacqueline Hyde

■附錄

個展：

1985　北京人民藝術劇院，中國
1985　柏林市貝塔寧藝術之家，德國
1985　維也納市阿爾特·史密德藝術之家，奧地利
1987　里爾，北方省文化廳，法國
1988　瓦特盧市美術與文化之家，法國
1989　斯特哥爾摩，東方博物館，瑞典
1989　馬爾摩，克拉普斯畫廊，瑞典
1990　馬賽，中國之光文化中心，法國
1991　朗布耶，交匯當代藝術畫廊，法國
1992　麥茨，藍圈當代藝術畫廊，法國
1992　馬賽，亞洲文化中心，法國
1993　布爾日文化中心，法國
1993　阿森，法國畫廊，德國
1993　阿維農，主教塔藝術畫廊，法國
1994　麥茨，藍圈當代藝術畫廊，法國
1994　波茨南，波蘭國家劇院，波蘭
1995　台北，台北市立美術館，台灣
1996　盧森堡，正義宮畫廊，盧森堡
1996　麥茨，藍圈當代藝術畫廊，法國
1996　阿維農，主教塔藝術畫廊，法國
1996　藝倡畫廊，香港
1997　紐約，史密特藝術中心畫廊，美國
1998　阿維農，主教塔藝術畫廊，法國
1998　麥茨，藍圈當代藝術畫廊，法國
1998　康城，四藝術家畫廊，法國
1998　藝倡畫廊，香港
1999　卡西斯，春季圖書節開幕式，法國
1999　阿維農，主教塔藝術畫廊，法國

1999　波爾多，伙伴街藝術中心，法國
1999　巴約勒，國立劇院，法國
2000　台北，亞洲藝術中心，台灣
2000　麥茨，藍圈當代藝術畫廊，法國
2000　弗萊堡，莫拉特藝術研究所，德國
2000　巴頓—巴頓，富蘭克·帕若斯畫廊，德國
2001　阿維農，主教宮博物館，法國

參展：

1989　巴黎大皇宮美術館，具象批評年展
1990　巴黎大皇宮美術館，具象批評年展
1991　巴黎大皇宮美術館，具象批評年展
1991　莫斯科特列雅科夫畫廊，具象批評巡迴展
1991　聖—彼得堡美術家協會畫廊，具象批評巡迴展
1998　倫敦，庫德豪斯畫廊
1998　巴黎，羅浮宮第十九屆國際古董與藝術雙年展
2000　巴黎，羅浮宮巴黎藝術大展

藝術畫冊：

《墨趣》　　　　　法國　　理查·梅耶出版社
《墨與光》　　　　法國　　理查·梅耶出版社
《高行健水墨作品》　台北市立美術館
《水墨速寫》　　　法國　　理查·梅耶出版社
《另一種美學》　　法國　　弗拉瑪利容出版社

163

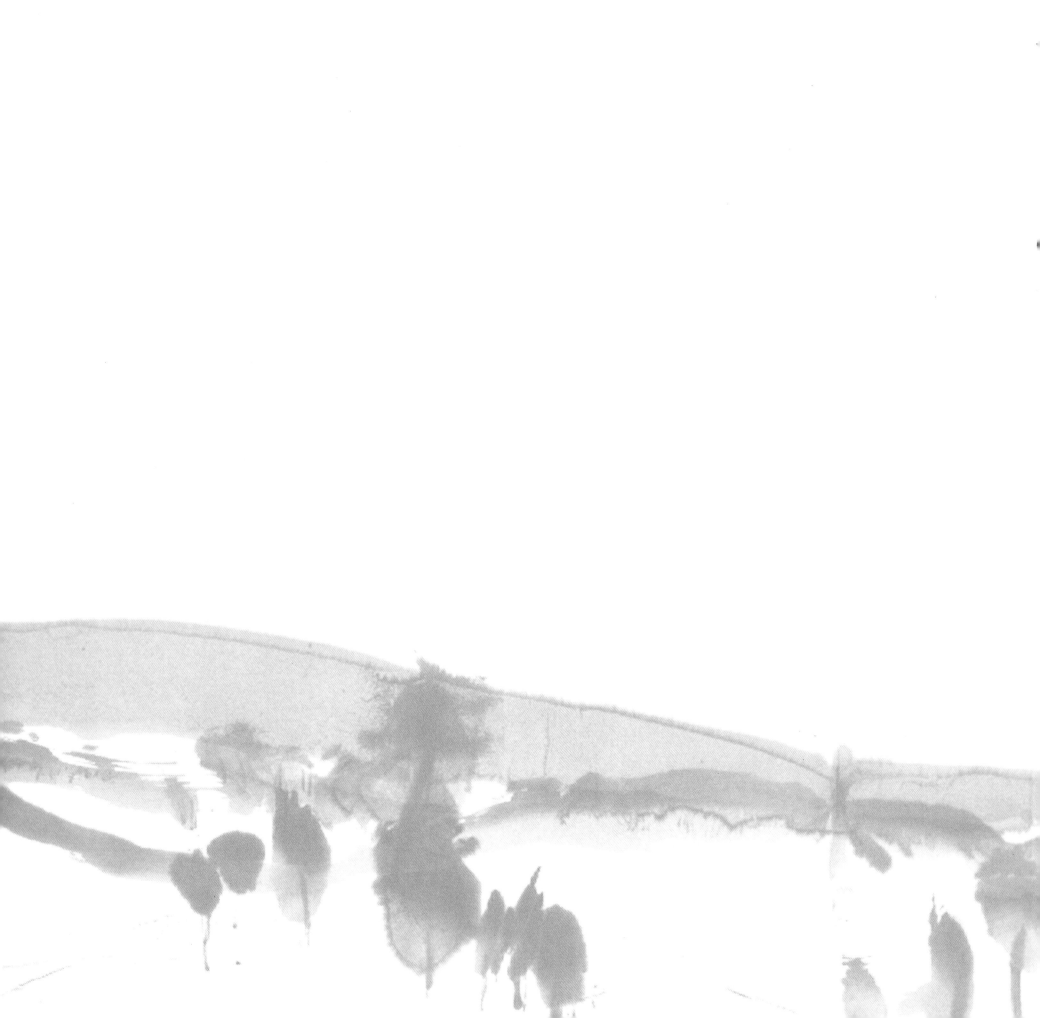

另一種美學

2001年1月初版　　　　　　　　　　　　　　　　定價：新臺幣950元
2001年9月初版第二刷
有著作權‧翻印必究
Printed in Taiwan.

繪　　著　高 行 健
發 行 人　劉 國 瑞

出 版 者 聯 經 出 版 事 業 公 司　　責任編輯　顏 艾 琳
臺 北 市 忠 孝 東 路 四 段 5 5 5 號　　整體設計　王 振 宇
台 北 發 行 所 地 址 ：台北縣汐止市大同路一段367號
　　　　　　電 話 ：（ 0 2 ） 2 6 4 1 8 6 6 1
台 北 新 生 門 市 地 址 ：台北市新生南路三段94號
　　　　　　電 話 ：（ 0 2 ） 2 3 6 2 0 3 0 8
台 北 基 隆 路 門 市 地 址 ：台 北 市 基 隆 路 一 段 1 8 0 號
　　　　　　電 話 ：（ 0 2 ） 2 7 6 2 7 4 2 9
台 中 門 市 地 址 ：台 中 市 健 行 路 3 2 1 號 B1
台 中 分 公 司 電 話 ：（ 0 4 ） 2 2 3 1 2 0 2 3
高 雄 門 市 地 址 ：高 雄 市 成 功 一 路 3 6 3 號 B1
高 雄 分 公 司 電 話 ：(0 7) 2 4 1 2 8 0 2
郵 政 劃 撥 帳 戶 第 0 1 0 0 5 5 9 - 3 號
郵 　 撥 　 電 　 話 ：2 6 4 1 8 6 6 2
印 刷 者 四 海 分 色 ‧ 正 大 印 製

行政院新聞局出版事業登記證局版臺業字第0130號

本書如有缺頁，破損，倒裝請寄回發行所更換。　　ISBN　957-08-2190-6（精裝）
聯經網址 http://www.udngroup.com.tw/linkingp
　　信箱 e-mail:linkingp@ms9.hinet.net

國家圖書館出版品預行編目資料

另一種美學 / 高行健繪著 .--初版 .
　--臺北市：聯經，2001年
　176面；28.5×30公分 .
　ISBN　957-08-2190-6(精裝)
　〔2001年9月初版第二刷〕

1.水墨畫-作品集

945.6　　　　　　　　　　　　　　　89020304